KB009788

알몸 엑스포메이션

Ex-formation Hdaka

by Kenya HARA/Musashino Art University, Hara Kenya Seminar

Copyright ⓒ 2010 Kenya HARA and

Musashino Art University, Department of Science of Design, Hara Kenya Seminar All rights
reserved.

Originally published in Japan by HEIBONSHA LIMITED, PUBLISHERS, Tokyo

Korean translation rights arranged with HEIBONSHA LIMITED, PUBLISHERS, Japan

through Tuttle-Mori Agency, Inc., Japan and EntersKorea Agency Co., Ltd., Korea

이 책의 한국어판 저작권은 (주)엔터스코리아를 통한 일본의 HEIBONSHA LIMITED,
PUBLISHERS계약으로 어문학사가 소유합니다.

신 저작권법에 의하여 한국 내에서 보호를 받는 저작물이므로 무단전재와 무단복제를 금합니다.

Naked Ex-formation

# 알몸 엑스포메이션

하라 켄야原 研哉+무사시노 미술대학 하라 켄야 세미나 지음

김장용 옮김

어문학사

Prologue

## '나체'를 나체로 만들어 보자 **6**

하라 켄야(原 研哉)

작업Works

에필로그 Epilogue

# '나체'를 나체로 만들어 보자 <span>Prologue</span>

하라 켄야原 研哉

하라 켄야原 研哉

## Ex-formation '나체'

엑스포메이션Ex-formation이라는 테마를 가지고 연구를 시작한 지 어느덧 5년째다. 엑스포메이션Ex-formation이란 인포메이션information의 상대어로 고안된 조어造語로서, 어떤 대상물에 대해서 설명하거나 알리는 것이 아니라 "얼마나 모르는지에 대한 것을 알게 하는" 것에 대한 소통의 방법을 말한다. 자신이 인식하고 있는 것을 미지화하는, 즉 틀림없이 알고 있다고 생각하는 것을 그 근원으로 되돌려 그야말로 그것을 처음 접하는 것과 같이 신선하고도 새롭게 그 맛을 재음미해 보려는 실험인 것이다.

우리들의 의식이나 감각은 항상 평상심을 안정되게 유지하며, 환경과의 사이에 '긴장 관계'를 갖지 않도록 하고 있다. 우리는 알고 있는 것을 늘 자명하다고 여기고, 첫 경험에서 놀랍다고 여기지만 반복해서 체험함으로써 이를 당연시 여기고 받아들이게 된다. 그것은 인간이 자신을 둘러싼 환경이나 사회라

는 굴레에서 생존을 영위해 나가기 위한 하나의 합리적인 근거를 마련하거나 적응을 위한 대응 수단이라고 생각한다. 매 순간의 경험에 대해 긴장이나 놀라움이 지속적으로 이어진다면 우리의 몸은 유지될 수 없을 것이다. 예를 들어 '걷기'라는 동작을 생각해 볼 경우, 우리가 '걷기'라는 것 자체에 대해 의식하지 않고서도 늘 작동되는 것이다. 오른발을 앞으로 내밀 때에는 왼팔을 앞으로 뻗으면서 몸의 중심축을 유지하면서 중력과의 균형을 잡으며 앞으로 이동한다. 이를 좌우로 번갈아 반복하는 것이 '걷기'이다. 만일 주의하지 않을 경우 생각하지 못했던 차도와 보도의 높이 차에 발을 헛디딜 수도 있고, 길에 놓여 있는 장애물에 발이 걸려 넘어질 수도 있는 것이다. 그렇게 보았을 때 한발 한발 걷는다고 하는 것은 본질적으로 매 순간 의식과 신경을 집중해서 하나하나의 동작을 정확하게 확인해서 신중하게 수행해야만 하는 움직임인 셈이다. 하지만 우리는 일상생활에서 '걷기'를 그와 같이 수행하지는 않는다. 만일 그렇게 '걷기'를 수행한다면 우리의 신경이나 신체는 도저히 견디지 못할 것임에 분명하다. 때문에 그러한 일련의 동작을 보다 더 좋게 활성화시켜서 차도와 보도의 높이나 장애물에 주의를 기울이고, 경계심을 푼 상태로 '걷기' 동작을 반복하고 있는 것이다. 덧붙이자면 이미 그것이 어떻게 해서 행해지고 있는지를 의식하지 않는 상태에서 행해지는 동작을 '걷기'라고 부르는 것인지도 모

른다. 신체의 한 부분, 즉 우반신이 부자연스러운 불편한 상태에 놓이도록 하거나, 오른발과 오른팔을 동시에 뻗으면서 앞으로 나가는 동작을 의식적으로 수행할 경우 통상 의식하지 못했던 '걷기'라는 동작에 대해 새롭게 자각할 수 있는 계기가 마련되기도 한다. 문명개화기 이전 일본에서는 오른팔과 오른발을 동시에 뻗는 걸음걸이도 있었다고 한다. 그와 같은 걸음을 '난바 걸음'이라고 한다. 메이지유신 이후 서양풍의 연병練兵이 행해지면서, 대열을 짜서 행군하는 '보행'이 의식되어 오른팔과 왼발을 동시에 앞으로 뻗는 보행법이 일반화된 것이다. 하지만 인간의 신체구조를 평행사변형으로 인식하여 좌우로의 회전을 보다 빠르게 대응하는 움직임을 고려한다면, 손발은 본래 같은 쪽이 동시에 움직이는 것이 오히려 자연스럽다는 의견도 있다. 실제로 등산할 때나 그 외에 필요로 할 때 그러한 동작을 해본다면 '역시 그렇다'고 스스로 시인하게 된다는 점에서 납득할 만하다. 그럼에도 불구하고 신체는 전적으로 좌우반복에 익숙해져 있어서 난바 걸음을 지속적으로 수행한다고 해도 언젠가는 원래의 걸음으로 되돌아와 버리고 만다. 반신불수가 되는 불행한 상황을 굳이 설정하지 않더라도 그런 식의 '난바 걸음'을 체험함으로써 우리는 일반적인 '걷기'라는 동작이 갖는 실제에 대해 느끼게 된다. Ex-formation에 대한 인식 역시 마치 '난바 걸음'과도 같은 것이다. 일상적인 것과 조금 다른 동작을 취하는 것만으로도

평상시 인식하지 못했던 '걷기'의 본성에 대해 인식할 수 있는 것처럼, 일상 속에서 아무런 의미 없이 지나쳐버린 것들에 대해 어떤 특별한 계기가 마련되는 것이다. 이는 곧 그것을 처음 보는 것 같은 신선함으로 받아들여질 수가 있다. 그러한 태도는 상호 소통을 근간으로 하는 디자인에서는 무엇보다 중요하다.

## 눈은 우로꼬(눈꺼풀)를 붙이고 싶어 한다

인간은 정보를 받아들이는 것만으로도 곧바로 파악했다고 느낀다. '간구로ガング口'도 '프로토코르プロトコル'도 '쿼리어ク オリア'도 '가라파고스ガラパゴス'도 그것이 의미하는 것을 확인 하기만 하면 바로 알았다고 느끼며, 이후 그러한 화제가 나오면 즉각 "알아, 알아"라고 반응한다. 왠지 '알아'가 두 번이나 반복 되는데, 이는 어쩌면 실은 잘 알지 못한다는 사실을 은폐隱蔽하 기 위한 것으로 받아들일 수도 있다. 그렇다면 도대체 우리는 사물에 대해서 무엇을 얼마나 알고 있는 것일까? 떠도는 단편적 인 뉴스와 정보를 접하면서 '알아'라는 느낌이 들고, 체험과 함 께 기억의 창고에 우리는 무조건 집어넣고 있는 것은 아닐까? 물론 여기에서 말하고자 하는 것은 그와 같은 경험이나 지식의 활성화를 억제시키려는 것이 아니다. 그와 같이 진행되고 있는 지식과 경험의 본질을 제시하고, 그곳에 얼마나 신선한 '각성 覺醒'과 '이해理解'를 확립시킬 수 있을까 하는 관점으로부터 이

연구는 시작된다.

효과적인 커뮤니케이션에 있어서 "알아, 알아"라고 반응하도록 하는 것이 아닌, '얼마나 알지 못하는가를 알게 하는'이라는 점에 이해의 비중을 두는 것이 무엇보다 중요한 일일 것이다. '알아'라는 것을 바꾸어 말하면 정보를 소비하는 것이기도 하다. 공급되는 정보가 의미 없이 소비되지 않고 미지의 매력과 함께 의식의 각성을 지속시킬 수 있다면, 언제나 생생한 정보의 교환이 가능할 것이다. 이 연구는 그와 같은 모든 상황을 받아들이는 방법을 제시하려는 데 있다.

## 알몸과 디자인

앞에서 논의한 것과 같은 방식으로 Ex-formation이라는 주제를 가지고 무사시노 미술대학 기초디자인학과 세미나에서 학생들과 연구를 시작한 지 5년째가 된다. 처음의 테마는 '四萬十川(시만토강)'이고, 그 다음은 '리조트RESORT' 그리고 '주름', '식물', 제각각 개념이 갖는 현상과는 거리가 먼 주제를 선택해 세미나를 실시해 왔다. 매년 학생들이 흥미를 갖고 있는 주제에 대해 논의 대상 후보를 올린 후, 여러 차례 투표를 거쳐 세미나 주제를 확정하는 방식이다. 문제가 주제 자체에 있기보다는 Ex-formation에 있기 때문에, 주제로서 어떤 것이든 크게 문제 되지 않는다. 학생들이 "이런 것이겠지"라고 여기고 심도 있게 추

종하는 방식에 따라 생각의 수준을 끌어 올리는 것이 가장 적합하다. 그런 측면에서 회를 거듭할수록 Ex-formation의 심도 또한 깊어지게 된다. 이러한 측면들이 Ex-formation 연구의 지속성을 갖게 만드는 요인이며 의의라고 생각한다. 올해의 주제는 '알몸'이다. '알몸'이라는 것은 에로스나 수치심羞恥心 등을 연상시킨다는 점에서 다루기 힘든 주제임에 분명하다. 하지만 '나체 자전거'라고 말하면 어떠한 선택 사양도 붙지 않은 상태에서 설계된 자전거를 연상시킬 수 있고, '벌거숭이 브랜드' 등을 얘기하면 일종의 손잡이가 없는 것과 같은 상품의 이미지를 연상시키게 된다. 따라서 의외로 디자인에서 그러한 용어가 사용되는 것이 오히려 자연스러울 수 있다는 생각이 든다. 그래서 '벌거벗은 것을 벗겨보자'라는 관점으로부터 이 연구는 시작된다.

## 노자와 온천 '알몸' 합숙

하라 세미나에서는 매년 여름 합숙을 하고 있다. 졸업작품 제작의 중간점검을 돕고 세미나에서 교수와 학생의 친목도모를 위해 행해지지만 '알몸'의 합숙을 어디에서 행할지는 고민되는 부분이다. '시만토강四萬十川'은 시만토강四萬十川으로, '식물'은 세계유산의 천연 너도밤나무숲, 白神山地(시라카미산지)로서 쉽게 정해질 수 있지만 '알몸'은 어떻게 정해야 할까? 그냥 이런 경우에는 어디를 가면 안 된다 등의 제약은 없기 때

문에 어떤 의미에서는 어디든지 괜찮지만, 그런 "어디라도 좋다"가 의외로 어려운 것이다. 세미나생들이 졸업하고 나서 다시 만났을 때 '四萬十川의 金森이다'라거나 "白神山地의 中西다"라고 말해준다면 아, 그래! 라고 정확하게 기억해 낼 것이다. 물론 그러한 현상은 기억력이 상대적으로 희미한 교수에게 적용되기보다는 기억력이 좋은 학생들에게 적합할 것이다. 때문에 '하꼬네 온천'이나 '이지마 온천'과 같은 잘 알려진 공공장소에 적용하기에는 어딘가 모르게 적절하지 않을 것으로 보인다. 아~ 그곳이야! 톡 쏘는 듯한 와사비 같은 곳에 대한 확인이 요구된다. 학생들과 토론한 결과 정해진 곳은 나가노 현에 있는 '노자와 온천', 즉 '알몸' 주제의 합숙장소가 '온천'이라는 어쩌면 Ex-formation에 적용하기 어렵다는 생각이 들지도 모르겠지만, 노자와 온천은 일본에서도 온천으로서 가장 유서 깊은 곳이기도 하다. '알몸'을 알몸으로 하고자 한다면 극極적인 온천가에서 해야 한다는 점을 반영하는 것으로, 여기에서 2008년도 하라 세미나의 합숙이 이루어졌다.

　나가노 현 외곽에 위치한 노자와 온천장은 온천가로서의 일반 주택가나 상업지역과는 '멀리 떨어진' 곳이다. 온천이나 수원水源, 산림에 대한 관리는 메이지시대부터 이어지는 '노자와회會'라는 주민조직이 맡아 총괄하고 있다. 노자와회는 '총대惣代'라고 불리는 주민 대표가 그것을 통솔하고 있다. 도로 아래

에 파이프를 깔아 온천수를 흘려보내는 구조를 통해 눈이 많은 겨울에도 도로에 눈이 쌓이지 않게 하는 구조로 이루어져 있다는 점을 생각해 본다면 이와 같은 공동체적인 환경관리는 노자와회의 조직력과 결속력의 산물이다. 마을 중앙에 '탕 친구'라고 하는 주민조직에 의해 관리가 이루어지고, 주민이나 온천 숙소의 투숙객이 자유롭게 무료로 사용하는 '외탕'이라 불리는 온천시설 13칸이 있다. 다리를 건너 그러한 시설을 돌아보는 것은 외부에서 온 사람들에게는 설렘과 즐거움을 주는 것이기도 하다. 곳곳에 매우 뜨거운 탕이 있고 그것을 물로 채워 식히기도 하지만, 얇은 호스에서 나오는 물로 탕을 채워 끓는 물을 식힌다고 하는 것은 불가능하다. 욱~ 하면서 기합을 넣고 참으면서 탕에 몸을 담그는 것이다. 옆 사람이 움직일 경우 탕 속 물의 흐름으로 인해 그 뜨거움이 배가된다. 하지만 그러한 뜨거운 탕에 함께 들어감으로써 서로 모르는 사람들끼리의 기묘한 연대감이 생겨나는 것이 신기하기만 하다. 나 자신은 물론 학생들과 관광 온 아저씨나 아주머니들도 뜨거운 탕을 통해 보다 더 가까워진다. 욕실 옷을 입고 거리를 걷는 개방감은 이곳만의, 즉 온천이라는 장소에서 느낄 수 있는 특별한 자유로움이기도 하다. 욕의浴衣를 입고 온천가를 걸으며 마시는 차가운 우유가 의외로 좋은 것은 어떤 이유일까? 그것은 우유의 Ex-formation일까? 라는 느낌이 든다. 봉투에 들어 있는 과자가 아닌 온천만두

라 불리는 것은 그곳을 가볍게 거닐면서 먹는 한두 개 단위로 팔리는 과자라는 것을 알게 되었다. 함께 거닐면서 마시는 차가운 음료가 맛있는 것은 물론이고, 그저 편안하게 세미나생들과 욕의浴衣를 입고 거리를 활보하며 거품이 나는 차가운 음료나 만두와 온천계란과 탕 연기를 만끽하는 것이다. 합숙은 '리조트 하우스 고원高原'으로서 그야말로 우리 일행만으로도 만원이 되는, 마치 리조트 하우스 고원 전체를 우리가 전세를 낸 상태가 되었다. 식당에 프로젝터를 설치해 놓고 개별적인 연구 진행은 저녁식사 전에 집중적으로 이루어졌다. '알몸'에 대해 어떻게 접근하느냐의 문제는 물론 각자의 몫이다. 주제는 하나이지만 그것에 접근하는 방식은 학생 각자의 자유로운 상상력에 의존하는 방식이다. 그러한 각자의 연구 성과가 하나의 주제에 초점이 맞추어지는 방식으로, 여기에서 자신의 연구 성과를 타인의 연구 성과와 대조하는 것이 가능하다는 점에서 상호 연구 성과를 공유할 수 있다. 그러한 점에 팀 연구가 갖는 이점利點인 상호 연대감과 충실성은 물론 연구의 깊이가 있다고 본다.

알몸 그 자체로 직시疑視하다

우선 허심을 버리고 알몸에 대해 솔직한 인상을 각자 대입시켜보는 것이 최초의 접근이다. 물론 나도 이 주제에 대해 소감을 피력했다. 그곳에 가기 전 가나자와의 21세기 미술관에서 관

람한 론뮤에크의 거대한 신생아의 조각이 생생하게 뇌리에 남아 있어 나의 체험을 학생들에게 이야기했다. 론뮤에크는 실물보다 몇 배나 큰 신체를 극사실적인 조각으로 표현하여 주목을 끈 현대 아티스트이다. 산모産毛의 한올 한올, 정맥의 일근 일근一筋一筋을 매우 정교하게 표현한 작품이다. 특수한 실리콘으로 틀을 만들어서 거기에 절묘하게 피부 채색을 하고, 털을 하나하나 심어 작품을 완성하였다. 신생아인 아기는 실물의 10배나 되는 크기로 배꼽의 모양도 생생하다. 특히 인상적이었던 것은 발이나 손끝에 심어 놓은 손톱 모양의 사실성에 있다. 아직 한 번도 깎지 않은 손톱·발톱, 신생아의 손가락이나 발가락을 보면 말로 표현할 수 없을 정도의 경이로움을 자아내게 한다. 사물 조작의 기묘함이라고도 느껴질 수 있는 섬세한 표현으로부터 전체적으로 확대되는 것에서, 불가사의성은 물론 전율戰慄을 느끼게 한다. 갓 태어난 아기는 '알몸'이지만 그 자체를 바라보는 것만으로도 '알몸'은 미지화되고 신성함, 장엄함, 나아가 절대적인 영향력을 행사하면서 현상적인 '인간 자체'를 제시提示하는 것이다.

## 부끄러움의 근원은 개체의 편차

통상적으로 '알몸' 하면 전적으로 부끄러움을 느끼게 하는 것으로 언급되지만, 그런데 문제는 '부끄러움'을 느끼게 만드는 감각의 근원은 어디에서 비롯된 것일까? 하는 점이다. 한 예로

나체 사진은 미묘하게도 창피함과 밀접하기는 하지만 그 표현은 실로 다양하다. 이성異姓의 나체를 성적으로 표현한 사진은 성행위라는 직접적인 이미지를 연상시키기도 하지만, 누드사진이 갖는 다양성은 성적 관능과 연관되는 것으로만 받아들일 수 없다는 것은 두말할 나위 없다. 나체를 둘러싼 무한한 탐구는 알몸이 갖는 의미의 다양성을 반영한다. 여기에서 논의의 대상으로 삼고 있는 것은 사진작가 우에다 요시히코 씨가 촬영한 나체 'Standing Full Nude'이다. 하얀 무배경의 사진 스튜디오에서 특별하게 부끄럽지도 않은 그저 파란 계통의 빛 가운데, 모델도 아니고 여배우도 아닌 보통의 여성이 실오라기 하나도 걸치지 않은 모습으로 직립하고 있다. 딱히 하얀 신체가 아름답다고 하는 것도 아닌 알몸이다. 즉 스타일이나 표정, 또는 연기나 포즈로써 나체를 연출하지도 않는 알몸인 것이다. 맨몸에 속옷 고무줄 흔적이 남아 있는 생생한 신체가 빛의 도움이나 헤어 메이커의 도움, 또는 트리밍의 도움도 없는 풍정風情으로 그냥 그곳에 서 있을 뿐이다.

어떤 사람은 뚜렷한 O자O脚다리이고, 어떤 사람은 맹장 수술한 흔적이 있고, 어떤 이는 허리뼈가 이상하게 뒤틀려서 허리부터 허벅지까지의 흐름이 단절되어 있다. 가슴의 팽창이나 육감肉感은 그야말로 현실적인 슬픔을 갖게 하지 않는 아름다움이다. 그러므로 그곳에 에로스가 들어갈 수 있는 틈새는 없다.

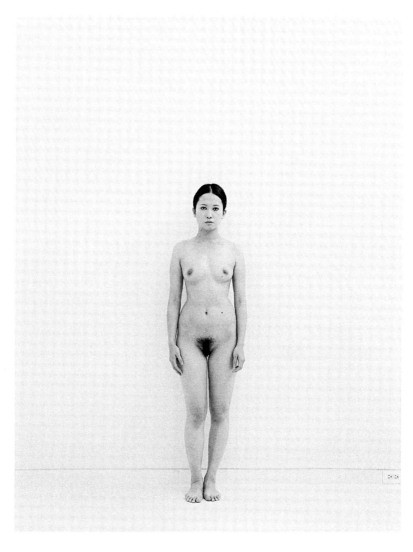

ⓒ 우에다 요시히코上田 義彦
Standing Full Nude Series 2006

그 사진을 보고서 직감적으로 스스로 '창피하다'고 느꼈다. '알몸'은 알몸으로 되어 있기 때문이다. 사진을 감상함에 있어 감상자의 일종의 폭력성을 다양한 각도에서 불러일으키기도 하고, 다른 한편으로 사진 대상인 물체로서의 알몸을 보는 시선을 받아들여 피할 수 없는 무방비 상태로 만드는 힘도 느끼게 만든다. 시선을 피할 수 없게 만드는 힘은 수치심을 초월하는 힘인 것이다. 인간의 알몸은 하나의 개체로서 같은 것은 존재하지 않는다. 때문에 수치심은 자기 알몸의 특수성 혹은 개별성에서 생기는 것이다. 배가 나와 있다, 유두의 간격이 넓다, 다리가 짧다, O자형 다리 등등 만약 모두가 이같은 알몸일 경우 창피함이란 존재하지 않는다. 신체의 편차를 의식할 경우 사람은 누구든 자신의 알몸을 다른 사람에게 보여주기 싫어한다. 우에다 씨의 누드는 그와 같은 숙명적인 편차를 가진 나체를 어떠한 이미지의 장애도 없이 표현하고 있다. 그야말로 '알몸'의 알몸인 것이었다.

## 북경올림픽 개회식 밤에

그런 이야기들을 심도 있게 하면서 미팅은 진행되었다. 합숙의 메인 이벤트는 뭐니 뭐니 해도 학생들의 중간발표였다. 노자와 온천 마을 역장驛長인 모리 씨가 재빠르게 간이 스크린까지 준비해 주는 바람에 완벽한 프레젠테이션 장이 숙소의 식당에

마련되었다. 그곳에서 글상자에 담긴 각자의 졸업연구의 발상이 되는 기본구상을 확인할 수 있었다. 그 결과와 제각각의 착상이나 해설에 대한 내용은 본서에 정리된 그대로이고, 다음 장에서 확인하기 바란다.

합숙 첫날 밤은 북경올림픽 개회식 날짜와 일치했다. 내가 출품했던 심벌마크가 입선하기까지 어떤 과정을 거쳤는지에 대한 경위나, 옛 스승인 이시오카 씨가 개회식 의상을 담당하고 있었던 것 등의 일들과 관련하여 북경올림픽 개회식에 대한 생각들로 꽉 차 있었다. 어쩌면 나 자신이 가 있었을 수도 있던 북경올림픽의 메인스타디움을 그날 밤 학생들과 함께 노자와 온천에서 TV로 시청했다.

치안·이 모우의 개회식 연출은 매끄럽게 진행되었으며, 국위선양國威發陽을 위한 각국 선수단의 위용 또한 확인할 수 있었다. 연출에 대한 비판도 있던 개회식이었지만, 주어진 상황에서 중국이 아니면 결코 불가능했을 것이라는 측면에서 매우 인상 깊은 어필과 표현의 충실함을 보여준 것이다. 결국 세계 사람들의 기억에 선명하고도 강렬한 이미지를 심어주게 될 것이다. 그것은 '알몸'과는 정반대의 하드웨어적인 커뮤니케이션인 것이다.

각국 선수단의 입장을 선도하는 여성은 모두 신장이 크고 당당하고 멋진 자세를 보여주었다. 그러한 여성들을 중국 전체에서 선발하는 조직력을 갖춘 나라가 중화인민공화국인 것이다.

아름답고 키가 큰 여성들이 둥글게 서서 천천히 돌며 춤추는 것을 눈으로 확인하면서, 자신들의 문화에 대한 뿌리 깊은 자부심과 함께 이를 더욱 고양시키고자 하는 의욕 또한 확인할 수 있었다. 이는 일종의 민족성과 같은 것으로 그러한 동작 역시 그 민족 내면에서 자연스럽게 분출된다는 인상을 받았다.

알몸의 책

올해의 연구 성과가 이렇게 한 권의 책으로 정리되었다. 이를 위해 모든 학생들이 어떠한 형태로든 Ex-formation 연구에 노력을 기울였다. 이 연구를 시작한 이래로 모든 세미나생의 연구 성과가 책자 형태로 정리되었다. 한 만화 작업과 관련한 사례에 따르면, 소녀만화의 모든 등장인물이 알몸으로 나오는 작품의 경우, 만화잡지의 저작권상의 문제로 인해 있는 그대로 싣는 것이 적절하지 못했기 때문에 알몸으로 그린 원판 만화 자체를 새롭게 고쳐 다시 창작해야 한다는 점에서 작업에 손이 많이 가고 그리 간단한 일이 아니었다. 책자의 형태로 출간되는 경우에도 이 못지않게 어려움이 수반된다. 이 작업에서도 사진을 찍어 수정할 필요가 있는 작품들이 많기 때문에, 결국 세미나생들이 프로젝트를 수행한 이후에도 많은 노력을 기울여야만 했다. 그러한 노력의 결과가 다음의 성과로 이어졌다는 점에서 무엇보다 기쁘다.

다행히도 이러한 노력의 결과가 해외에서 번역 출판하는 것으로 결정되어, 나로서는 금번 프로젝트를 지속적으로 수행하는 데 큰 힘이 되었다. 본서의 출판을 받아들여준 평범사平凡社와 편집을 담당해주신 쿠사가베 유끼요우日下部 行洋 씨 그리고 지금까지 이 책이 출간되기까지 도움을 주신 모든 분들께 감사한 마음을 전하면서 '알몸'에 대한 논의를 시작하고자 한다.

작업Works

Ex-formation 'Naked'

# Material + Baby | Material and Naked

이이다까 겐토飯高 健人

마에지마 준야前島 淳也

강평 • 하라 켄야原 研哉

　아기의 알몸 표면에 수많은 것을 부착한 일련의 작품은 매우 철학적이다. 알몸을 덮고 있는 것이 알몸 위에 부착된 것이 아니라면 절대로 그러한 느낌이 들 수는 없을 것이다. '질감'을 정교하게 표현하는 방식으로 '알몸'을 그려냈다.

　갓 태어난 아기는 주름투성이지만 그만큼 '피부'를 강렬한 인상으로 보여주는 존재인 것이다. 그들에게 좋은 의미로의 영향을 주고 있다고 생각한다. 론뮤에크의 실리콘수지로 만든 극사실적인 거대한 아기의 조각 작품은 물질로 사람의 '피부'를 극적으로 표상한 것으로서 그야말로 '알몸의 원점'을 보여주고 있다. 방금 태어난 아직 '착의着衣'하지 않은 '생生'의 모습이 그곳에 녹아들어 있다.

　이이다까와 마에지마의 작품은 그 규모가 원촌原寸인 실제 사이즈이면서도 론뮤에크의 것에 버금가는 정밀한 아기를 재

현한 조각이다. 그래서 정말 '알몸의 원점'을 보여주는 메타포로서의 강한 구심력을 발휘하고 있다. 그런 아기의 표면을 다양한 소재나 물질이 감싸고 있다. 금박, 나무껍질, 실크, 콘크리트 등등. 소재 가운데 압권인 것은 '꽃'이다. 개양귀비나 마가레트 정도의 작은 꽃으로 한 곳도 빠짐없이 아기의 피부 위에 붙인 모양은 강한 전율戰慄을 불러일으킨다. 어떤 의미로는 강렬하게 '죽음'을 이미지로 한 것인지도 모른다. 생을 갈구하는 미美는 죽음과 통한다. 금박이나 유리조각도 같은 의미로서 아름답고도 무섭다.

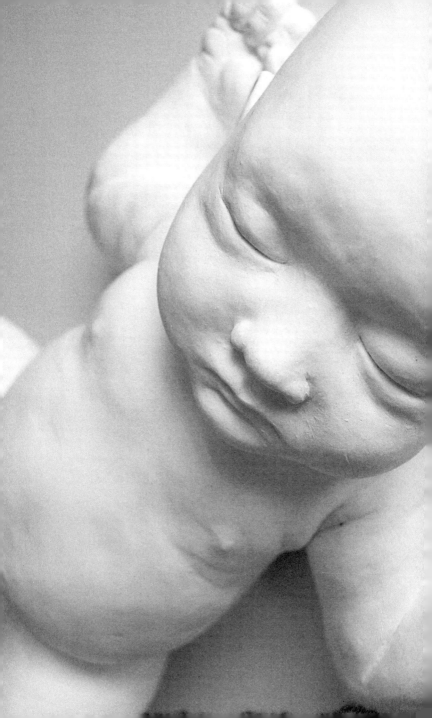

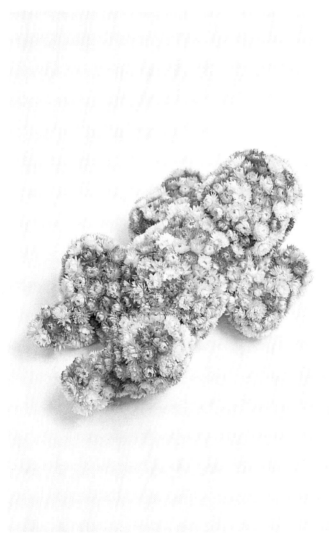

癸花

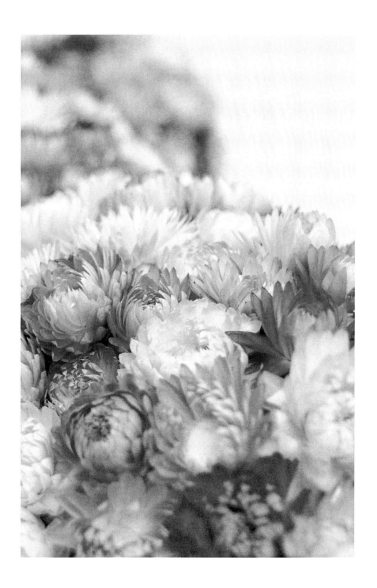

# 물질과 나체

이 연구는 '알몸의 아기'를 매개로 한 알몸의 리얼리티에 대한 탐구이다.

구체적으로는 아기의 알몸을 다양한 소재로 표현해 보려는 것이다. 꽃, 석고, 금박, 설탕, 흙, 콘크리트, 섬유, 라임스톤, 나무……. 우선 리얼하게 소조塑彫하여 그것을 석고로 틀을 제작한 다음 그 표면의 질감을 다양한 물질로 바꾸어 놓은 것이다. 그런 아기의 모습을 보면 우리로 하여금 전율戰慄을 느끼게 만든다. 각각의 소재가 신선하고 매력적이기는 하지만 왜 사람들은 꽃으로 덮이고, 금박을 입힌 갓난아기에게서 전율을 느끼는 것일까? 피부로 느껴야 할 아기의 형태를 그러한 물질로 대치시킬 경우 바로 알몸의 아기는 전혀 다른 이미지로 변한다. 그것은 '위화감違和感'과 같은 작은 변화에서부터 '불쾌감', '공포'와 같은 커다란 변화까지 다양하다. 틀림없이 그곳에는 '알몸의 아기'에 대한 이미지의 지각변동地殼變動이 일어난 것이다. 인지하고 있는 '알몸'을 벗어버리고 미지의 '알몸'을 입는다고나 할까.

'알몸'은 어떤 물질로 이루어진 것일까? 이번 연구가 그런 질

문에 명쾌한 답변을 마련한 것은 아니지만, '알몸의 아기'가 갖는 리얼리티에 대한 각성을 의도적으로 일으킬 수 있다면 '알몸'의 윤곽輪郭은 드러나게 될 것이다. 그 과정에서 '알몸'의 새로운 가치관에 대한 탐구를 기대한다.

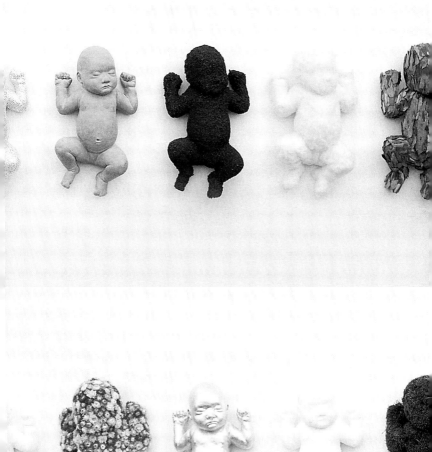

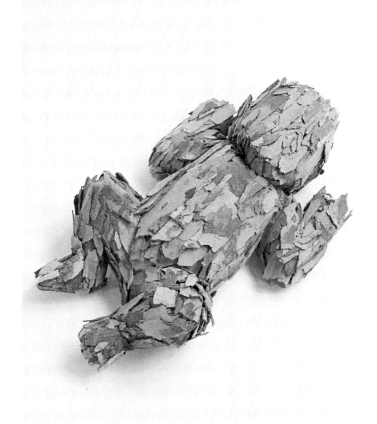

나무木

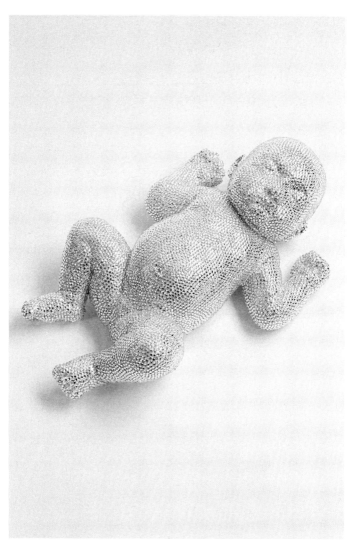

라인스톤(플린트 유리로 만든 모조 다이아몬드-역주)

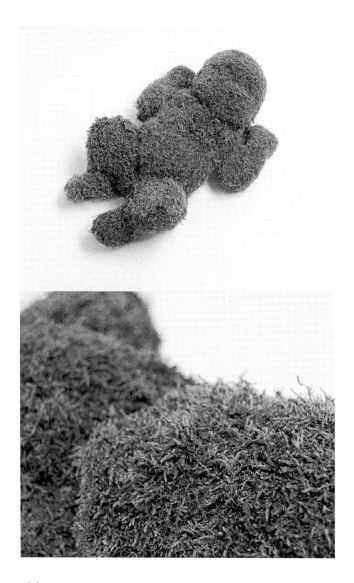

이끼

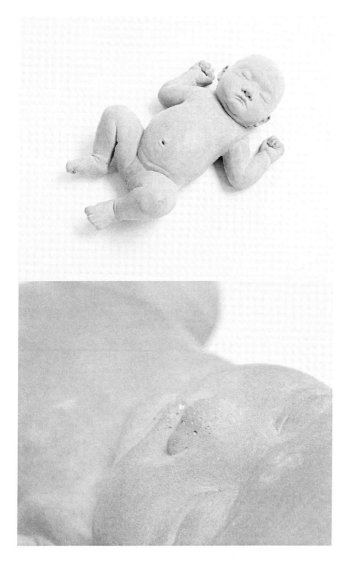

콘크리트

# 나체의 인형 | Complex Dolls

엔도 가에데遠藤 楓

강평 • 하라 켄야原 研哉

　엔도는 다른 옷으로 갈아입힌 인형 '리카 짱'의 신체에 특별한 편차를 두는 실험을 했다. 리카 짱의 신체는 의복을 입히는 이상형으로의 표준 신체를 갖고 있다. 그것에 O자형 다리이거나 휜 허리, 혹은 비만이거나 배꼽이 튀어나오는 등의 특수한 신체적인 특징을 부여한 것이다. 작은 모형의 인형이면서도 그러한 편차를 가한 인형은 묘한 생생함이 있고 동시에 그것을 바라본다는 것 자체에서 거부반응을 일으키기도 한다. 즉 표준적인 인체에서 느끼지 못하는 어떤 거리낌과 같은 것을 신체적인 편차를 갖는 인형이 유발誘發시키고 있는 것이다. 어느 누구든 벗고 있는 상태에서 부끄러워하지 않는 사람은 없을 것이다. 그것은 단지 피부를 노출시키는 것이 창피하다기보다는 편차를 가진 자신의 신체를 남에게 보이는 것에서 갖는 일종의 거부반응일 것이다. 즉 알몸에서 갖는 창피함의 본질은 살의 노출에

있는 것이 아니라, 개체의 편차를 보이는 데 있다. 따라서 편차를 가진 리카 짱의 알몸은 그야말로 리얼리티를 가진 '알몸'의 모델이라고 할 수 있다. 바꾸어 말해서 옷을 입는 '착의' 행위는 그와 같은 개체의 편차를 음미吟味하게 하는 작용이기도 하다. 피부를 완전히 둘러쌌다고 해도 신체의 라인이 완벽하게 드러나는 초극세사의 레오타드 등은 그러한 의미에서는 아마도 알몸에 가깝다. 엔도의 연구는 그와 같은 의미에서 '알몸'의 리얼리티를 훌륭하게 제시하고 있다.

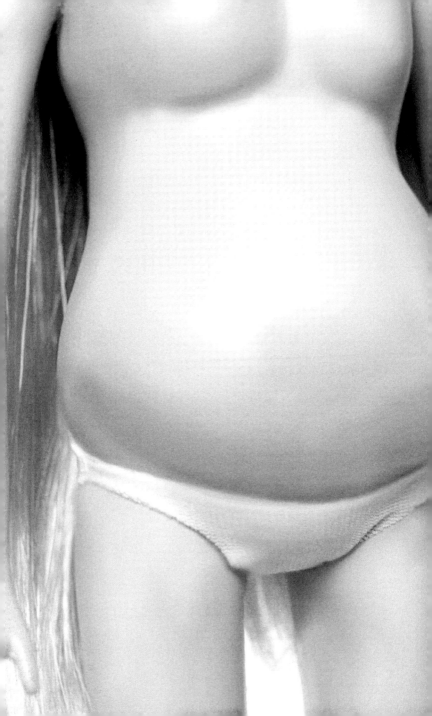

# 편차를 가진 신체이기에 알몸은 창피하다

제작의도

알몸이 되는 것이 창피한 이유는 자신의 알몸이 타인의 알몸과 다르기 때문이다. 누구나가 같은 체형, 골격, 피부색이라면 알몸이라 해도 전혀 창피할 이유가 없다. 즉 알몸이 된다고 하는 것은 그냥 신체를 감싸고 있는 의복을 벗어버리는 것이 아닌, 평균적인 것에서 일탈逸脫하고 있는 자기 신체의 편차를 노출한다는 것이다. 배꼽이 불뚝 튀어나오거나, 배가 나오거나, 혹은 휜 다리이거나 하는 평균에서 차이가 있는 사람은 그것을 감추고 싶은 것이다. 의복으로 가려진 신체에서는 그러한 모습이 드러나지 않다가 알몸이 되면서 서서히 드러나기 시작한다. 또 완벽한 프로모션의 모델이나 그라비아 아이돌의 알몸과 자신이 잘 알고 있는 친구나 일반 사람들의 알몸을 비교해 보면 균형均衡의 차이는 역력하다. 따라서 위화감을 느끼는 것은 후자일 것이고, 보고 있는 쪽도 편차를 의식하는 순간 창피함을 느끼게 된다.

그런 의미에서 의복이란 편차를 가진 자신의 신체를 감추거나 중화시키는 도구인지도 모른다.

'알몸'을 Ex-formation함에 있어서 그와 같은 접근으로 '편

차'에 탐구의 초점을 맞추고자 한다. 이번 연구는 사람이 가지고 있는 다양한 편차를 우리들의 눈에 익은 인형에 적용시켜 '이상적이지 않은 것'을 만든다고 하는 실험인 것이다. 인형이라는 매우 상징적인 매체에 인간의 편차가 가미되었을 때, 그야말로 '알몸'의 리얼리티로서의 '벌거벗은 인형'이 탄생하는 것이다.

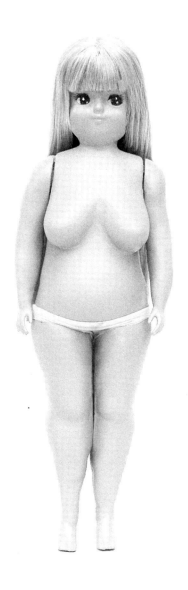

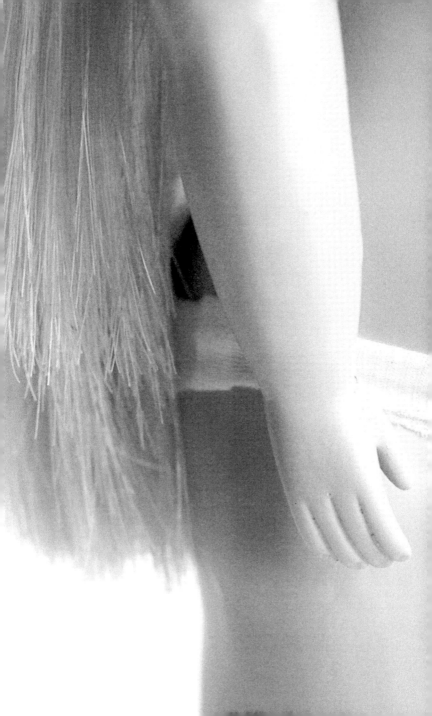

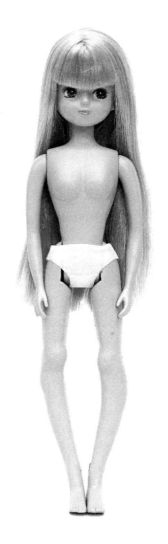

**안짱다리의 인형**

옷을 입고 있는 인형은 표준적인 체형을 하고 있는 것이 상식이지만, 이상적이지 못한 Complex-Doll을 만들었다. 이 점이 이번 연구의 주제이다.

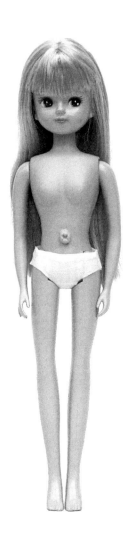

**배꼽불뚝이**

배꼽은 태어나면서 갖는 것이기에 노출하기 싫어한다. 지금은 성형이 가능할
정도다. 콤플렉스가 개선되면 나체가 되는 것에 대한 거부감을 기억하지 않게
된다.

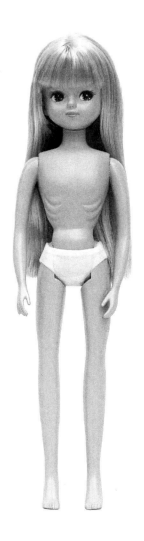

**마른체형**

너무 말라서 갈비뼈가 보이고 있다. 수많은 콤플렉스가 대비됨에 따라 '벌거벗은 인형'은 서로의 편차를 보여주고 있다.

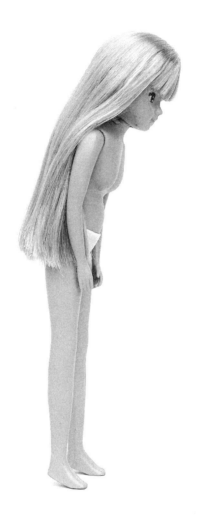

**굽은 허리 인형**

굽은 등의 모델은 제작자 자신이다. 인형을 보고 있으면 점점 창피함을 느낀다. 반면 콤플렉스를 갖는다는 점에서 친근감이 있고, 인간미가 넘친다.

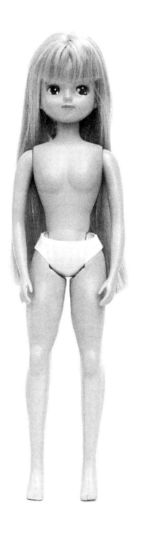

**근육질 인형**

예쁜 인형이 근육질을 갖는 것은 편차를 그 바탕에 깔고 있기 때문에 아마도 부끄
러운 측면으로 변환되어버린다.

# 나체의 소녀만화 | Naked Comic

요꼬쿠라 이쯔미橫倉 いつみ

요꼬야마 게이꼬橫山 恵子

강평 • 하라 켄야原 研哉

요꼬쿠라 이쯔미와 요꼬야마 게이꼬는 '리본'이나 '절친'과 같이 잘 알려진 소녀만화 잡지의 모든 만화에 등장하는 인물을 알몸으로 만든다는 계획을 세웠다. 그래서 인물 모두를 발가벗긴 것이다.

아마도 에로틱한 소녀만화가 될 것이라는 대부분의 예상을 깨고 그 알몸만화는 조금도 거리낌이 없다. 어쩌면 원판 소녀만화에 등장하는 옷 입은 소녀를 연상시켜, 미니스커트가 연출하는 '알몸과 착의의 미묘한 경계영역'이 갖는 자연스럽고 명쾌한 에로티시즘을 갖게 만든다. 소녀만화라고 하는 것은 소녀들 사이에서 교감되는 성적인 기호세계일지도 모른다. 자신에 내재된 에로티시즘을 소녀만화를 통해 공유하는 것이다. 여기에는 타인들의 섹슈얼한 시선들을 받아들여 이를 반영해 나가는 방식으로 표출된다고 생각한다. 그와 같이 이상적으로 느껴지는

기호嗜好가 등장인물의 알몸과 착의의 경계영역에 있는 의복이라고 말하고 싶다. 이 연구의 특징은 나체와 착의를 상호 비교하여 그 차이를 선명하게 드러내는 데 있다. 실제 알몸의 등장인물이 요염하기도 하지만 오히려 익살맞고 우스꽝스러워 보이기도 한다. 왜냐하면 등장인물 모두 알몸이 된다는 점에서 소년소녀의 '경계성境界性의 매력'이라는 전제가 무너질 수 있기 때문이다.

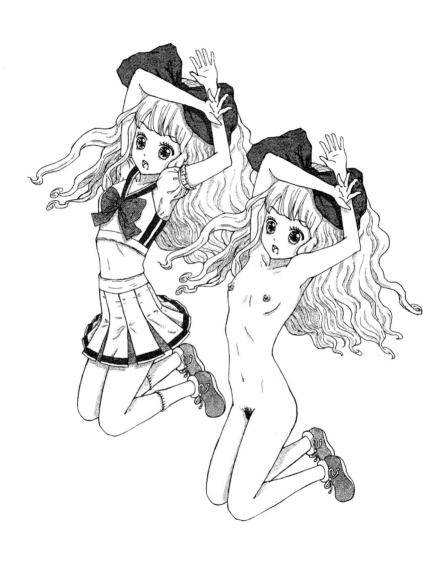

## '리본'을 벗겨냄

제작의도

소녀만화에는 알몸에 그 돌파구가 있다. 이 연구는 알몸으로 만들어 소녀들의 은밀한 감수성을 자극하는 실험이다. 소녀라면 누구나가 매료된 한 권의 책 그리고 성인여성으로 성장함에 따라 그 필요성이 사라지는 '리본'과 같은 소녀만화이다. '리본'은 한편으로 표면의 특정한 측면을 강조하여 아름답게 꾸민 유토피아의 세계를 그려내는 것임에 분명하다. 그렇다면 그와 같이 미화된 세계를 소녀들은 왜 좋아하는 것일까? 그 점이 소녀만화를 알몸으로 만드는 이유이기도 하다. '리본'에 등장하는 소녀들의 옷에 눈을 돌리면 나풀거리는 옷이나 속옷이 보일 것 같은 아슬아슬한 스커트를 입고 있는 것이 일반적이다. 거기에는 동성同姓이 인지하는 미세한 에로티시즘의 감수성이 있다. 소녀가 가지고 있는 자신들의 신체에 관한 감수성을 아슬아슬한 스커트에 숨긴 '리본'은 잠재적인 수준으로 소녀들로 하여금 공감대를 형성하도록 만든다. 즉 소녀들은 자신의 소녀성을 간직한 에로티시즘을 뚜렷하게 인지하고 음미하면서 '리본'을 읽고 있는 것이다.

의복은 개인이 갖는 성격이나 사회적 지위 등 모든 정보가 그

대상 자체에서 드러나는 것이기에, 감상하는 입장에서는 의복을 매개로 하여 한 개인에 대한 정보를 읽을 수 있도록 해준다. 하지만 그 옷을 벗겨내어 알몸으로 만들면 개인이 갖는 배경이 사라지기 때문에 결국 알몸으로밖에 보이지 않는다. 즉 알몸은 개인의 인격과 지위를 가릴 수 있는 효과가 있다.

그러한 알몸을 소녀만화에 적용시킨다면 어떠할까? 스토리가 전부 같다고 하더라도 등장인물들이 모두 알몸이 되어버린 '알몸의 소녀만화'에서는 공감을 불러일으키기 어렵다. 알몸 자체만으로는 내면적 공감을 불러일으키기 어렵다는 점에서 소녀들의 미세한 에로티시즘 자체가 파괴되어버리기 때문이다. '리본' 안의 소녀들이 입는 의복은 읽는 사람으로 하여금 내면적 공감을 불러일으킬 수 있는 계기를 형성한다. 여기에 알몸을 개입시킬 경우 아슬아슬한 스커트의 경계가 무너져버린다. 여기에서 드러난 알몸의 그녀들을 봄으로써 의복을 입은 보통 소년소녀들 이면에 있는 섬세한 알몸의 재발견으로 이어져야 한다고 생각한다.

다만 알몸의 소녀만화일 따름이다. 하지만 거기에는 이상한 위화감과 같은 것이 있기 때문에 소녀만화라는 정체성을 무너뜨리고 있다. 알몸에는 그와 같은 효과가 있는 것이다.

**만화 '스칼렛 러브'의 중간 표지**

알몸이 됨으로써 만화의 스토리성과 등장인물들의 개성은 잃어버리게 된다.

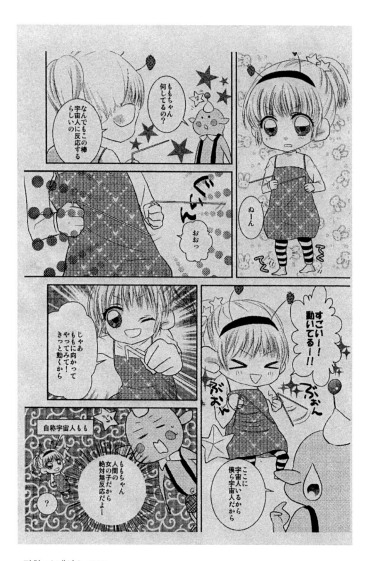

**만화 '스페이스 모모'**

알몸이 언제나 안 좋은 느낌만을 준다고 할 수는 없다. 솔직하게 그려진 알몸에서 익살스러움을 느낄 수 있기 때문이다.

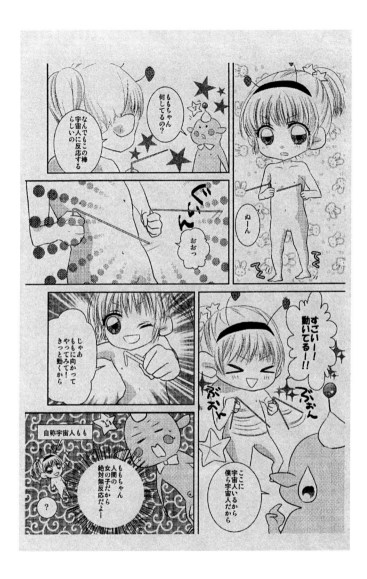

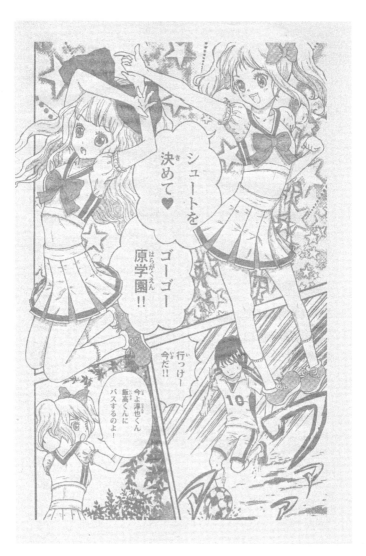

**만화 '고-고-! 더블 치어'**

소녀만화의 일상적인 한 장면이지만, 알몸으로 등장하는 인물들로 인해 이상한 모습으로 바뀌고 만다.

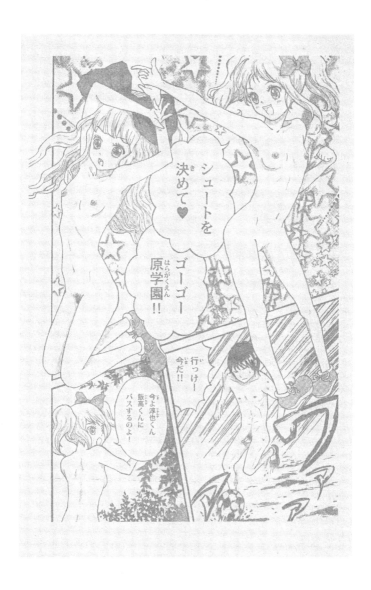

# 팬티 프로젝트 | Pants Project

무라카미 사치에村上 幸江

강평 • 하라 켄야原 研哉

무라카미 사치에는 주변에 있는 모든 것에 팬티를 입힘으로써 가까운 주변 사물들의 세계를 '알몸'으로 만들어 갔다. 팬티의 소재는 '컷팅 후리 저지cutting free jersey'라고 불리는 하이테크 소재로서 신축성이 있고, 절단면 또한 풀어지지 않는다. 무라카미는 그러한 특수 화이바로 만든 팬티를 그야말로 수많은 것들에 입혀보고서 묵묵히 사진을 찍어갔다. 물론 여기에 수록된 사진은 그 가운데 일부라고 할 수 있다.

팬티를 입힘으로 해서 '신체'로 보이게 하는 수법은 이른바 시각적 '의인화'인 것이다. 사물의 형태와 팬티에 의해 '허리부분腰部'으로 나타나 보이게 만들어 서로 조화롭게 작용함으로써 사물의 형태는 극적으로 표현된다. 굴곡진 모습이 섹시한 '피망', 확장에 따른 깊이감과 운동성을 느끼게 하는 '장도리', 사람 이상으로 부풀려진 체형을 느끼게 하는 '계란'이나 '미니

토마토' 등에서 유머러스한 리듬과 예상치 못한 미소를 자아내게 한다. 공원에서의 수도꼭지는 마치 비너스의 신상神像과도 같이 숭고하고, 자연스럽게 팬티를 입힌 빨래집게에서는 사람의 숨소리마저 느껴진다. 여기에는 더 이상의 해설이 필요 없다. '알몸'이라는 주제에 대한 적용방법으로는 여기에서 보는 것과 같이 수없이 많지만, 그 가운데서 가장 결정적인 답변이 바로 이 작품이다. 세계는 분명히 팬티에 의해서 '알몸'이 되고 만다.

# 팬티에 의한 '물상物象'의 신체화

제작의도

신축성 있는 속옷인 팬티는 신체의 윤곽을 뚜렷하게 떠올리게 하기 때문인지 그것은 언젠가부터 사람 '엉덩이臀部'의 이미지를 불러일으키는 매체로 기능하기 시작했다. 그로 인해 인간의 신체가 아닌 사물에 팬티를 입힌다고 했을 때, 그 사물은 팬티가 보여주는 입체적인 볼륨에 의해 인간의 신체로 보이게 되고, 자연히 '웃음'을 자아내게 한다. 거기에서의 '웃음'은 그것에서 보이는 '비유'에 공감했다는 근거가 되는 셈이다. 즉 팬티로 인해 그 사물과 사람 신체와의 유사성이 떠오르게 되고 이로 인해 서로 공감하게 되는 것이다. 따라서 이 '팬티 프로젝트' 연구는 속옷인 팬티를 사용해 수많은 물건들의 형상에서 인간 신체와의 유사성을 도출해 내는 실험인 것이다.

연구를 진행하면서 발견한 것 중 하나는 팬티를 입힌 물건이 사람의 신체로 보일 때 팬티의 존재는 '중립성'을 지니게 된다는 점이다. 즉 팬티를 입힌 물건에 대해 사람의 신체로 보는 관점이 성립될 때, 대상물과 팬티는 신체와 팬티의 관계처럼 팬티가 신체의 일부가 된다는 주장은 얼마든지 가능하다. 어디까지나 중립적인 팬티의 존재가 물건보다 강하거나 약하거나 하게

되면 그것은 단지 대상물에 팬티를 억지로 장착한 상태일 뿐, 신체성을 느낄 여지도 없이 끝나버리고 만다.

유사성의 성립과 함께 입힌 것이 신체화 되었을 때, 신체화하기 전에 지니고 있던 그 물건의 이미지는 종결되고 보다 개성적인 신체성을 지닌 캐릭터로 재탄생하게 되는 것이다. 팬티라는 뉴트럴한 존재에 의해 일상에서의 여러 가지 물건들이 개성 있는 신체로 전환되는 것이다. 여기에서는 그와 같은 신비로운 전환 과정에 관심을 가져 주기를 기대한다.

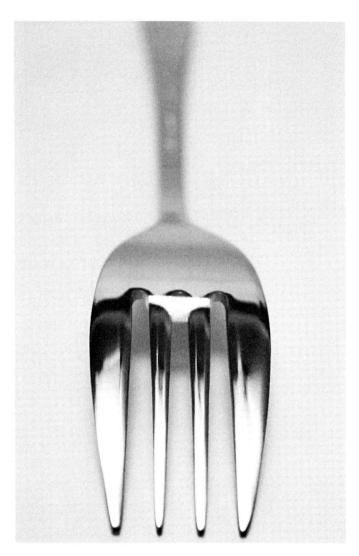

**포크 / 스패너**

우리 주변에 있는 도구들에 작은 팬티를 맞춰 입혔다. 그와 동시에 특별한 알몸의
캐릭터로 전환이 된다.

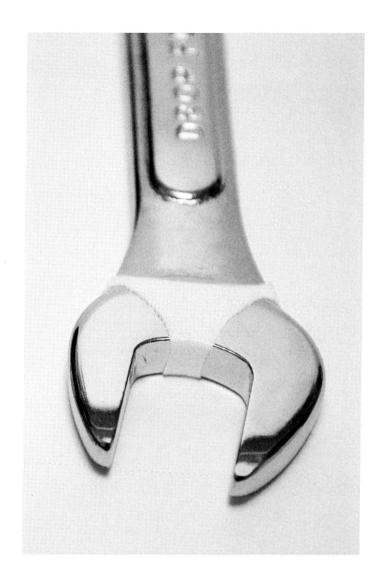

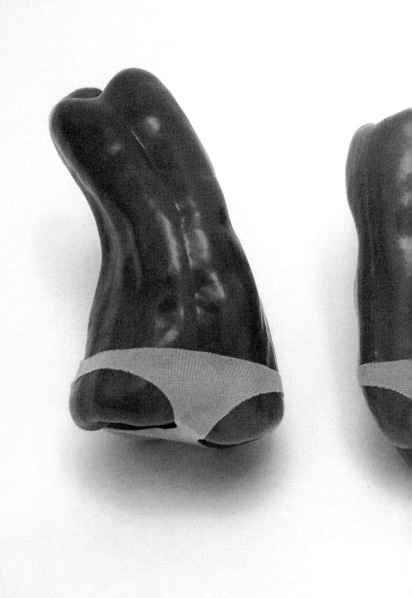

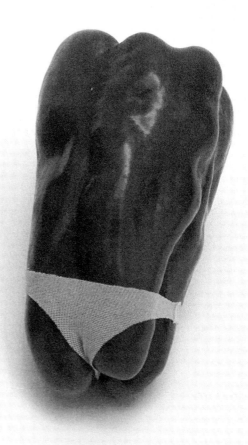

**피망**

자연물에 장착시켰다. 같은 종류의 사물이라 해도 개개의 물결 모양이나 불룩불룩
한 부분들이 서로 다를 경우, 각각의 사물들이 갖는 개성으로 인해 흥미를 더한다.

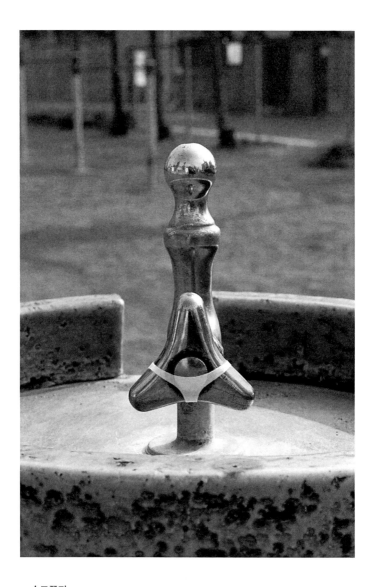

수도꼭지

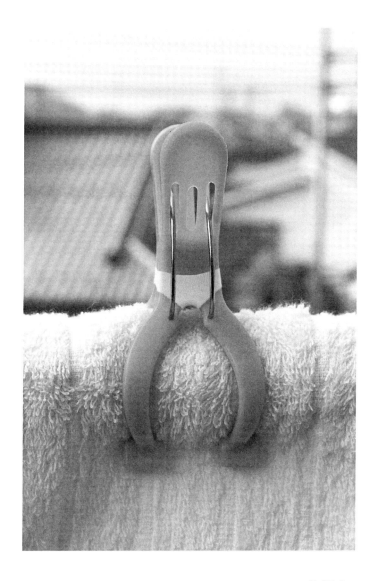

빨래집게

토마토

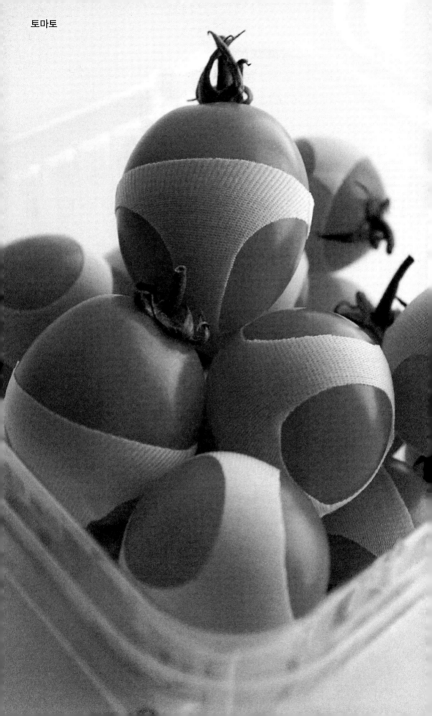

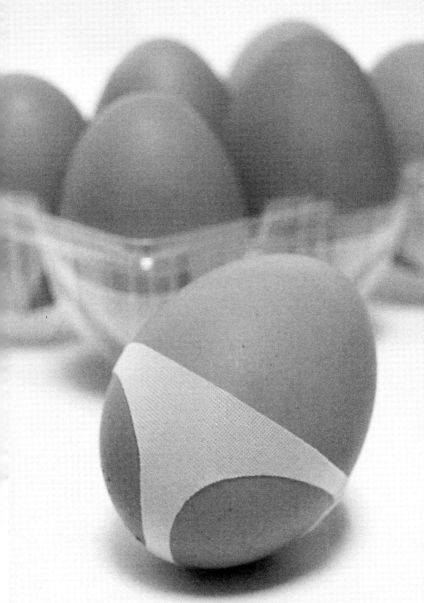

# '완성'을 벗기다 | Undress "Completion"

다까야나기 에리꼬高柳 絵莉子

강평 • 하라 켄야原 研哉

    다까야나기 에리꼬는 사물의 '미연未然'의 멋을 나타내는 대상에 착안했다. 공장견학 등과 같은 일에서 미완성의 부품이 소재감을 생생하게 보여주는 광경을 목격할 때가 있다. 캔 맥주 등은 통 형태의 동체와는 달리, 풀탭pull-tab이 붙어 있는 상단면은 별도로 만들어지고 이어져 하나의 공정으로써 접합되어 완제품이 된다. 한쪽의 부품만이 쌓여 있는 상황을 어디선가 만나게 된다면 그것은 왠지 매우 인상적인 기억을 우리의 뇌리에 각인시키게 된다. 공정을 거쳐 나온 빈 안경렌즈의 소재가 반투명의 큰 덩어리로 집적되어 있거나 프레스된 직후의 자동차 보닛 혹은 주물형에서 나온 휴대전화기의 얇은 몸체가 높이 쌓여 있거나 하는 그런 장면을 목격할 경우, 이에 따라 '소재'와 '가공'이 서로 연결될 때, 물질문명의 리얼리티가 갖는 모순성이나 감동이 없는 독특한 감동을 느끼게 된다. 완성된 개개의 제품에

서는 결코 느낄 수 없는 그런 감개感慨를 다까야나기는 의도적으로 사물에 부여하고 있는 것이다. 물건의 생산과정을 전적으로 배제하고 있다는 점에서 그야말로 '프로세스'의 모습은 아니다. 사물의 '미연未然'을 바라보고 있다. 과정상에 있는 것이 아닌 완성의 과정을 거친 뒤에 의도적으로 '완성'으로부터 탈피하는 양상이 바로 여기에 있는 것이다. 그것들이 생산과정의 모습이 아니라는 것을 알게 되는 순간, 우리들은 다까야나기의 마법에 빠져버린다.

# 물건에 있어서의 '알몸'

제작의도

공장의 생산라인이나 그 과정에 있는 대량생산 상품들에서 '알몸'을 느낀다. 인간이 옷을 갖추지 않은 상태가 알몸인 것처럼 물건이 '완성'이라는 장식이나 연출을 갖추지 않은 상태, 즉 공장 등에 있는 '미완성'의 상태를 물체에 적용할 경우 '알몸'이라고 말할 수 있지 않을까? 이 연구는 물체의 '완성'을 벗긴다고 하는 실험인 것이다.

과거에 공장의 생산라인 모습에서 물건이 제조되는 과정을 보고 이렇게 완성되어 가는구나, 라고 느낀 적이 있었다. 우리 눈에 들어오는 것들은 상품으로서 수많은 장식과 복잡한 가공이 이루어진 것들이다. 그런 상태를 완성품으로서 기억하고 있다. 그 때문에 최초 가공 도중의 형태를 보게 되면, 기억하고 있던 완성품의 이미지 사이에 갭gap이 생기게 되고 뜻밖의 신선함으로 받아들여지게 되는 것이다. 그러한 과정을 거쳐 대량생산이 이루어지고 있는 상태나 절단하기 전의 상태를 봄으로써 하나하나의 형태를 인식하는 것이 아니라, 무의식적으로 그것들에 대한 양감量感으로부터 직접적인 소재감을 느낄 수 있는 것이다. 즉 '완성'을 벗기면 '도중의 형태', '직접적인 소재감'이

그 모습을 드러낸다. 따라서 이를 사물에 부여할 경우 전혀 새로운 대상이 되는 것이 아닐까? 이 연구에서는 목재나 아크릴판 등과 같이 '소재'를 인식하기 쉬운 물건에, 연필의 심이나 콘센트의 구멍 등 제품의 상징적인 요소만을 부여함으로써 절단하기 직전의 이미지, 즉 '도중'을 이미지화시키는 것과 같은 모습을 그려내는 것이다. 가공된 나무에 심이 균등하게 박힌 절단 전의 연필, 간격선이 인쇄된 롤 형태로 감긴 노트, 한 장의 금속판에 프레스 된 스푼, 피아노 건반 제작을 위해 홈이 파인 상태의 백색건반……. 물론 그것들은 실제의 '미완성'을 전제로 한 대상은 아니다. 하지만 '완성'을 벗겨버린 '소재감'을 보여주기 위한 것으로서 미완성의 설익은 느낌, 미숙하다고 하는 새로운 '알몸'을 느낄 수가 있지 않을까? 그러한 작품을 통해 알몸의 새로운 모습을 느끼기를 기대한다.

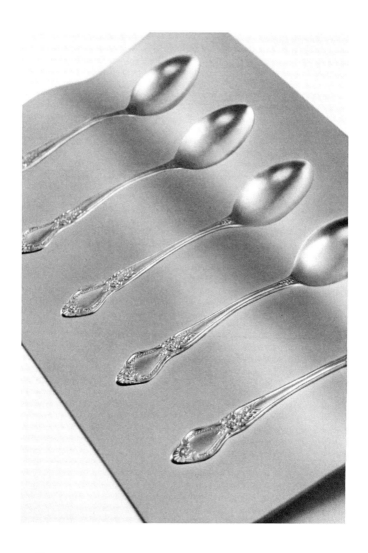

**스푼**

금속판으로부터 떼어내기 전 스푼의 장식무늬와 곡면은 모두 가공된 것이다. 실제의 스푼은 어떤 작업과정을 거쳐서 만들어지는 것일까?

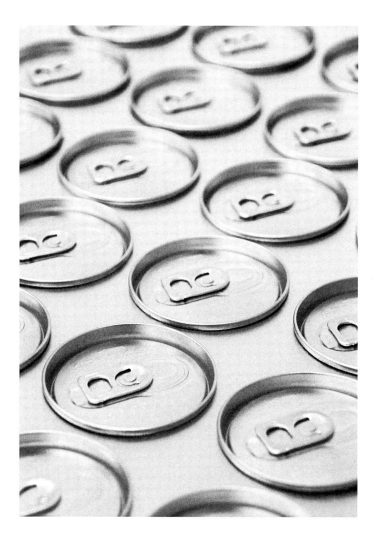

**알루미늄 캔**

대량생산되고 있는 알루미늄 캔 뚜껑이 정렬되어 있다. 공장에는 이러한 알루미늄
캔 뚜껑의 판이 쌓여 있을 것으로 추정할 수 있다.

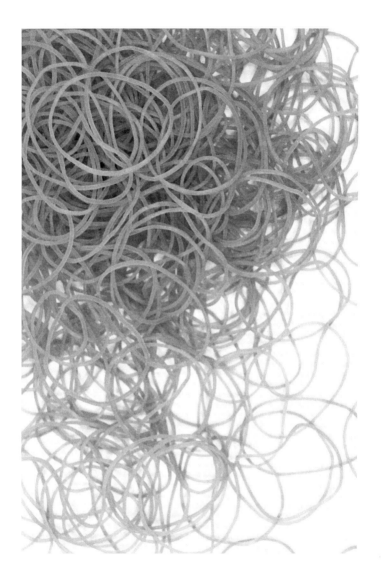

**둥근 고무줄**

둥글게 잘려지기 전에는 긴 호스와 같은 형태를 하고 있다.

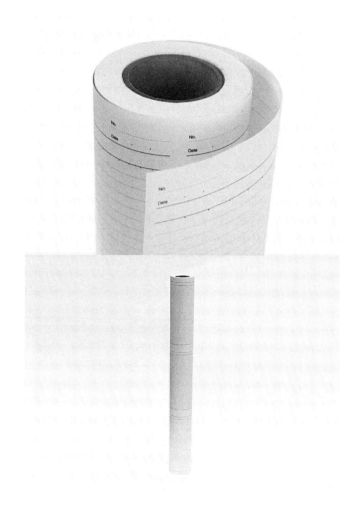

**노트**

간격 선이 그어져 있는 롤 종이에서 노트의 크기로 만들어지기 전 사이즈를 연상할 수 있게 해준다. 일상적으로 보기 어려운 그런 큰 노트도 어딘가 신선하고 매력적인 측면이다.

## 얇은 잣대

사각의 판에 치수선이 그어져 있다면 얇게 잘려지게 될 것이라고 연상할 수 있지 않을까?

## 오델로의 말

아름답게 이어진 흑백의 줄무늬는 오델로의 상징적인 특징이다.
아크릴판이라는 소재를 측면에서 보이도록 할 경우 그런 형태로 만들어진다.

## 피아노 건반

52개로 된 피아노 건반 또한 52개의 건반으로 만들어지기 전에는 한 장의 목재로 된 커다란 판대기였을 것이다.

# 알몸의 알몸 | Naked Nude

아끼야 나오秋谷 七緒

강평 • 하라 켄야原 研哉

　아끼야 나오는 나체를 묘사했지만 그것은 노출하기 위한 의도에서 비롯된 나체는 아니며, 아주 평범한 일상의 사람 모습에서 옷을 벗겨낸 상태를 표현하고 있다. 인간은 오랜 세월 문화가 형성되는 과정에서 언제부턴가 옷을 입고 사회생활을 하는 동물이 되었다. 따라서 옷을 입지 않은 나체의 상태에서는 체온을 유지하기 어려웠을 것이고, 구두를 신지 않은 상태로 걸었다면 발에 상처가 생겨 이동하기 어려웠을 것이다. 또한 나체 상태에서 인간관계의 유대감을 형성하기 어려웠을 것이다. 제복이나 스포츠웨어 등의 의미에시의 기능은 아닐지리도, 몸을 보호하는 측면에서나 사회적인 관계를 유지하는 측면에서도, 옷을 입고 있다는 것을 전제로 하여 인간은 삶을 영위하고 있다. 생각해보면 자연스럽게 몸 이외의 사물을 항상 몸에 감싸고 있는 동물은 인간 외에 없다.

다시 생각해 본다면 인간이 알몸을 보인다고 하는 것은 매우 특별한 것이다. 몸을 씻을 때나 의복을 갈아입을 때에는 알몸이 되지만, 적극적으로 나체가 되는 것은 사랑할 때 정도일 것이다. 때문에 모든 피부를 노출시킨 상황, 즉 '알몸'을 일상의 모습으로 보기는 어렵다. 그러한 의미에서 아끼야의 연구가 '하루 일상의 모습'을 알몸으로 표현하고 있다는 측면에서 독특한 연구임에 분명하다. 제목은 '알몸의 알몸'에 대한 유래이다. 통상 보편적으로 받아들일 수 있는 것이 이질적인 느낌을 줄 수도 있다는 측면에서 인간의 '알몸'에는 특수성이 있다. 당연하게 생각하는 그런 특수성을 지속적으로 확인한 연구인 것이다.

# 보여주기 위한 것이 아닌 원래의 알몸

제작의도

'알몸'이라고 갑자기 들었을 때에 우선 먼저 떠오르는 것이 사람의 나체이다. 그것이 음란한 생각이라기보다는 그것이야말로 알몸에 대한 공통된 인식이라고 생각한다.

하지만 우리가 일상적으로 보게 되는 알몸은 그라비아 아이돌이나 비디오에서 볼 수 있는 것과 같은 알몸이다. 그러한 알몸은 가슴을 내밀고 허리를 흔들며 표정을 연출한다. 말하자면 누군가에게 보이기 위해 만들어진 알몸이다. 그렇다면 그와 같이 만들어지지 않은 알몸이란 어떤 것일까? 만들어지지 않은 알몸은 상대를 의식하지 않는 일상의 신체와 불가분의 관계에 있지 않을까? 라는 생각이 든다. 식사를 하고, 일을 하고, 전철을 타고, 그런 일상생활 속에서 나는 알몸을 본 적이 없다. 그것은 때로는 교활하고, 때로는 눈을 감고 싶을 정도로 관능성을 감추고 있을지도 모른다. 나 자신이 일상의 알몸을 모르고 있는 것은 아닐까? 내가 스스로 의식하고 있지 않은 알몸을 일러스트로 표현해 볼 수 있을 것이다. 여기에서 그려낸 것들은 정말 '알몸의 알몸'인 것이다.

사진에서는 개체의 차이를 강하게 드러낸다는 점에서 지나

친 측면이 있다. 일상의 알몸에서 창피함을 느끼기보다는 우선 유방이나 국부라고 하는 부분으로 시선이 가버리고 만다. 전달하고자 하는 것들을 알 수 있게 하기는 매우 어렵다. 따라서 개체의 차이를 잘 드러내는 방식에 따라 일러스트로 표현하기로 했다. 하지만 캐릭터의 성적 측면이 지나치게 부각되도 부끄러움을 전달하기 어렵다. 부끄러움을 남겨놓기 위해 거부감을 지나치게 내포시키지 않으려는 노력을 기울였다. 또한 남녀노소 모두를 표현하기보다는 보통 체격의 한 여성을 반복해서 등장시켜 그 사람의 일상을 이미지화 하는 것이 가능하리라 생각했다. 일반적인 알몸으로써 익숙한 일상생활을 하는 우리들의 알몸이, 얼마나 신선하고 매력적인가를 느껴주었으면 하는 바람이다.

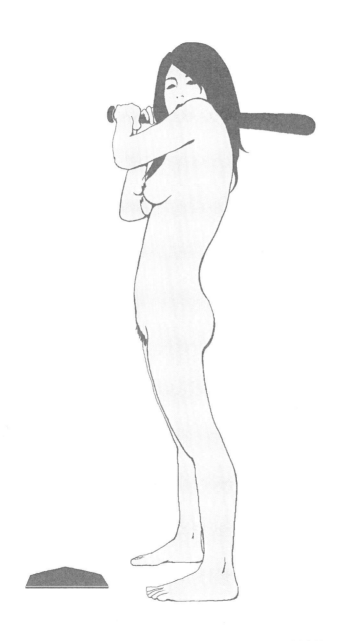

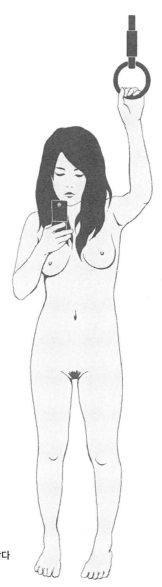

전철을 탄다

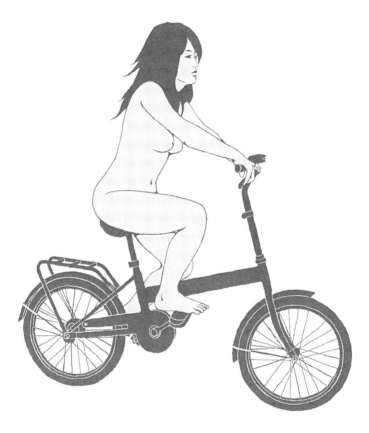

자전거를 탄다

그네를 젓는다

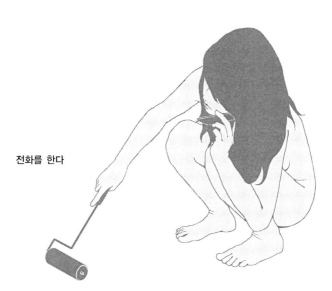

전화를 한다

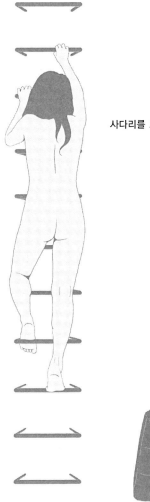

사다리를 오른다

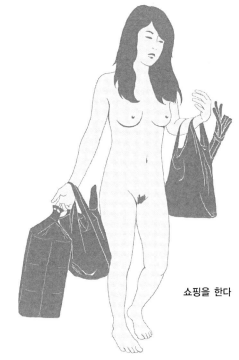

쇼핑을 한다

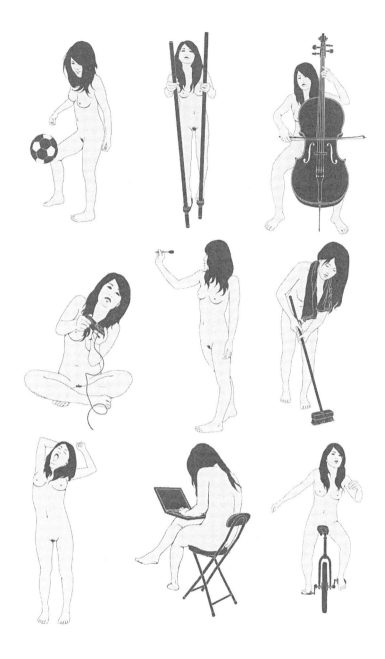

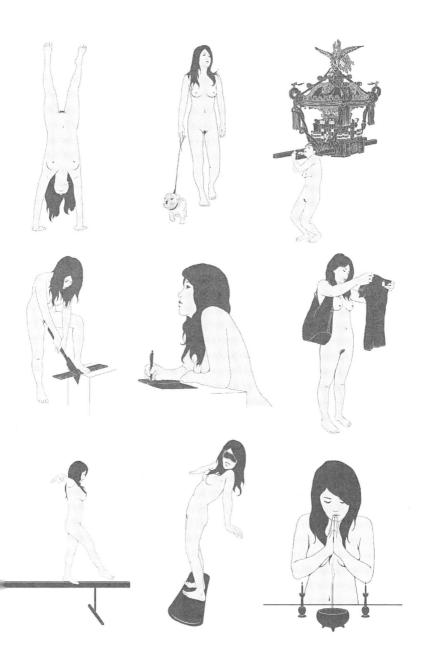

요가를 한다

줄다리기를 한다

작업풍경

# 알몸의 색상 | Naked Color

도야마 아이遠山 藍

강평 • 하라 켄야原 研哉

　도야마 아이는 '피부색'의 리얼리티를 파헤치는 가운데 흥미진진한 색채 메커니즘에 도달하게 된다. 즉 미세한 색채의 가변적인 요인이 복선을 만들어내는 피부색의 현상세계인 것이다.

　피부색은 대단히 복잡한 색채의 혼합으로 이루어져 있다. 피부는 기본적으로는 반투명이며, 그것이 살이나 혈관, 지방과 뼈의 복잡한 적층으로 나타나게 된다. 정맥이 드러난 부분은 탁한 청흑색이고, 뼈에 가까운 부분은 옅은 흰색이다. 또한 주름이나 여드름과 습진 등 피부 표면의 잡다한 변화가 그것에 적층됨에 따라서 피부는 거의 엔틱 도자기의 표면처럼 미묘한 색을 지닌다. 그런데 피부색에 대한 우리의 인식은 '피부색'이라는 용어가 보여주듯이 단일한 색상을 갖는 것으로 당연하게 받아들인다. 화장할 때 바르는 파운데이션은 피부의 리얼리티를 목적으로 하기보다는 오히려 균질한 피부 채색을 지향한다. 도야마 아

이는 그와 같은 사실에 착안하여 살의 적색, 정맥의 청색, 지방의 황색을 세세하게 대비, 관련시키는 형태로 조합하여 조화로움을 갖춘 다채로운 혼합색으로 나타나는 피부색을 표현하고 있다. 더욱 특이한 점은 그러한 형태로 살아 있는 생명체의 생생함을 표현하는 방식으로서 나라의 국기무늬, 새의 발자국 무늬 등의 기하학적인 패턴을 적용하고 있다는 점이다. 미세하게는 생생하고도 강렬한 색채의 기하학으로 환원되고, 먼 거리에서 보는 그것은 명백히 피부 색채의 리얼리티를 재현한다. 그 점이 피부 색채의 불가사의를 벗겨내는 해명의 실마리인 것이다.

# 감추어진 피부의 정체(알몸)

제작의도

'피부란 도대체 어떤 구조를 지니고 있는 것일까'라는 관심이 이 연구의 출발점을 이룬다. 실제 피부색과 개념으로서의 피부색의 차이에 착안하여 피부색을 구조적으로 표현함으로써 피부색에 대한 인식의 전환을 실험하였다. 크레용의 피부색과 실제의 피부색에는 차이가 있다. 우리가 생각하는 피부에 대한 개념은 아름다운 것으로 보이지만 실제의 피부색과는 많은 거리가 있다. 하지만 그런 차이를 골똘히 생각하는 경우는 거의 없다. 우리가 생각하는 피부색에 대한 이미지는 매우 협소한 것이다. 그것은 언제나 확인하는 자신의 피부색도 충분하게 인식하지 못하고 있다는 점과 연관된 것은 아닐까?

실제 피부는 크레용처럼 한 가지 색으로 나타낼 만큼 단순하지 않다. 전혀 균일하지 않고 수많은 요철이 있다. 여기에서 일반적으로 보이지 않는 부분에 눈을 돌리는 것이 '알몸'을 알 수 있는 하나의 단서를 마련해 주리라 생각한다.

무엇보다 실제의 피부색을 표현하려 했지만 그것은 매우 어렵다는 것을 알게 되었다. 왜냐하면 실제의 피부색은 빛의 관계나 색소의 정도 등 모든 조건에 따라서 항상 변화를 갖는 것

이기 때문이다. 피부는 각질층과 피부조직에 닿은 빛이 반사되어 마치 색을 갖는 것처럼 보인다. 우리 눈에 보이는 모세혈관은 적색, 정맥은 청색, 피하지방은 황색 등으로 보이고, 그 색의 배합이 피부색 밸런스를 유지하는 열쇠라고 할 수 있다. 따라서 그런 점들을 바탕으로 피부색에 대한 표현을 실험한 것이다.

이 작품은 근거리에서 혹은 원거리에서 보는 방식에 따라, 즉 보는 관점에 따라서 수많은 모양으로 만들어진 피부의 그래픽이다. 인쇄물의 망점을 현미경으로 들여다보듯 작품에 가까이 가면 새발자국 무늬나 칠보모양으로 만들어진 피부라는 것을 알 수 있다. 물론 새발자국 무늬와 같은 모양으로 우리들의 피부가 이루어진 것은 아니지만 그것을 쉽게 부정할 만큼 우리들은 자신의 피부조직에 대해 잘 알지 못한다.

아마도 일상적인 모습 이상으로 우리들의 피부는 흥미로운 구조로 되어 있는 것은 아닐까?

**피부색의 구조는 세 개의 기본색이 층을 이루어 중첩된다.**

피하지방의 황색

정맥의 청색

모세혈관의 적색

**피부색의 3요소(황·청·적)는 농도에 따라서 여러 가지의 피부색을 만든다.**

**새발자국 무늬로 만드는 피부색**

3가지 색을 모양의 색 면에 옮겨놓고 그 배합의 변화에 의해서 여러 가지 피부색의 조화가 완성된다.

**시병문양 / 영국 국기 / 칠옥모양**

색상이 서로 다르게 배치되어 전체적인 색의 균형을 유지하고 있다. 무늬에 눈을 가까이하거나 멀리하여 보면서 모양을 비교해보면 피부의 3색이 섞어서 모양에 따른 또 다른 피부색이 보이기 시작한다.

**새발자국 무늬**

겉으로 드러난 것만을 보는 것이 아니라, 피부 속의 색에 대한 흥미로움을 나타내고 있다. '인간의 피부는 피부색'이라는 이해가 아닌, 피부 자체의 구성에서부터 색을 이해하고 그래픽으로 표현하고 있는 것이다.

리본 무늬

손으로 그린 무늬

**상상력에 따른 가능한 피부색**

피부색이란 기하학적이지도 시각적이지만도 않다는 것을 보여주고 있다. 왜냐하면 우리는 사고하는 과정에서 색을 혼합시키고 있기 때문이다.

# 엉덩이 | The Buttocks

후지가와 코다藤川 幸太

후나기 아야船木 綾

강평 • 하라 켄야原 研哉

　인간의 엉덩이는 희한하게도 흡인력을 가지고 있다. 알몸의 엉덩이를 보면 가슴이 두근두근 설렘과 동시에 묘한 개방적인 기분이 든다. 그리고 지나치지 않은 안정감과 친근감이 생겨난다. 특히 어린이의 엉덩이가 그렇다. 어린아이의 엉덩이를 보면 곧장 반응하여 만지기도 하고 절로 웃음이 나오기도 한다. 왜 그런 것일까?

　엉덩이란 인간 신체의 불룩하게 부풀려진 부분에서 형성된 한 근육의 골짜기 모양이다. 거기에는 배설排泄의 기능과 생식의 기능 두 가지가 있다. 어디까지나 생명의 존속과 관련된 중요한 기능이라는 점에서 골짜기의 깊숙한 곳에 자리하고 있으며, 더욱이 불룩한 근육과 지방으로 보호되어 있는 것인지도 모른다. 그런 중요한 것이 놓여 있는 곳이기 때문에 사람들은 언제나 그것을 의식하는 것 같다. 거기에서 비롯된 일종의 흡인력

과 친근감인지도 모르겠다. 후지가와와 후나기는 그런 엉덩이 모양에 착안하여 그런 조형의 효과를 물건에 적용시킴으로써 새로운 흡인력을 갖는 디자인을 구체화시키고 있다. 말하자면 엉덩이를 적용한 디자인인 것이다.

볼륨과 골짜기라는 조형을 적용하여 만든 타일이나, 쌓아올린 나무, 엉덩이 모양을 나타낸 캐스터네츠, 마시멜로, 각설탕과 성냥 등은 그야말로 웃음을 자아내게 한다. 엉덩이라는 아이콘으로 그 역할에 따라 형성된 특별한 이미지들은, 사람들이 의식하지 않으면 안 되도록 특수한 힘을 발휘하고 있는 것으로 보인다.

# 두 개의 볼륨과 그 사이에 있는 슬릿slit

제작의도

엉덩이는 매력적이다. 남녀 개인의 구분 없이 누구나가 지닌 보편적인 것이다. 하지만 누구든 가만히 그 자체로서 바라보지 않으며, 그렇다고 해서 그것을 통해 새로운 기능을 생각해 내는 것도 아니다. 본 연구는 엉덩이의 조형에서 느끼는 알몸의 매력을 찾아내는 데 있다. 신체 중 비교적 넓은 면적을 차지하는 엉덩이이기에 한눈에 그것을 알아낼 수 있을 정도로 인상적이다. 부드러운 질감의 곡면은 인체의 유기적인 입체감을 자연스럽게 연상시키고, 엉덩이라는 형태 자체로 하나의 관능성을 내포한다. 또한 인간은 그런 볼륨으로부터 수많은 의미를 부여해 왔다. 성적인 매력이나 부드러움, 멸시, 조롱, 사랑스러움 등. 엉덩이라는 두 개의 볼륨에 그러한 다양한 이미지를 담고 있으며, 이는 사람들로 하여금 상상력을 유발시키는 대상인 것이다. 아기의 엉덩이를 상상해보면 그 부드러운 느낌으로부터 사랑스럽다는 인상을 받는다. 하지만 만화나 애니메이션에서 코믹하게 표현된 엉덩이를 상상해보면 또 다른 느낌으로 변화되기도 한다. 엉덩이는 주어진 여건이나 상황에 따라 수없이 적응하는 능력을 가지고 있다. 또한 '엉덩이'의 관용구가 많이 쓰이는 것

처럼 매사에 완만하게 전달되고 감싸주는 능력을 갖고 있다. 엉덩이는 다양한 기호를 지니고 있으면서도 알몸을 객관적으로 볼 수 있는 존재이기도 하다.

엉덩이의 형태와 이미지를 물질의 표면에 적용할 경우 신체로부터 독립시켜 새로운 기능으로 적용되기도 한다. 추상적인 블록 타일 단위로 전개되어, 부드러운 곡면이 연결되는 모양에서 조형성이 갖는 매력이 분명하게 드러난다. '볼륨과 슬릿'이라는 단순한 형태가 단지 엉덩이를 연상시키는 것뿐만이 아니라, 새로운 질감과 구조로 비약되는 것이다. 더욱이 수많은 일용품에 엉덩이를 적용시킨다면 제각각 지니고 있던 성질과 결합되어 또 다른 이미지로 바뀌어 한층 더 엉덩이의 매력이 드러나게 된다. 쌓아올린 나무나 타일, 일용품으로 전개된 이미지로부터 엉덩이 그리고 알몸으로 연결되는 형태나 의미에서 그 매력을 느낄 수 있다. 엉덩이는 형태나 그 성질과 함께 부드러운 존재이다. 따라서 이 실험은 그런 엉덩이의 두 짝을 구체적인 상황에 적용시켜 알몸으로 표현하는 것이다.

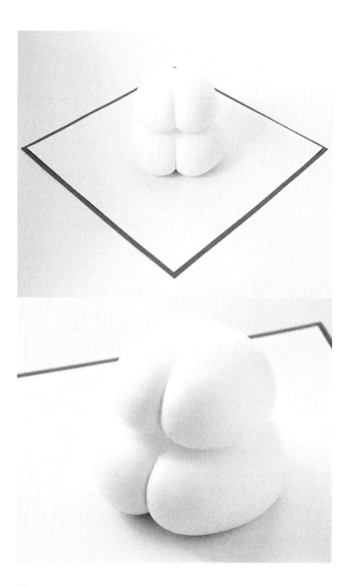

떡

마시멜로

### 쌓아 올린 나무

다양한 각도에서 볼 수 있도록 쌓아 올린 엉덩이 모양의 큐브. 큐브에 1개의 슬릿이
추가되면 작은 볼륨 2개가 생겨난다. 엉덩이 모양의 큐브를 서로 연결시켜 놓은 것
이다. 곡면이 상호 연결된 것으로 나타난다. 볼륨과 곡면이 육감적으로 느껴진다.

**각설탕**

보통은 네모의 사각설탕이다. 엉덩이 모양으로 만듦으로써 둥근 멋스러움이 느껴
지는 형태이다.

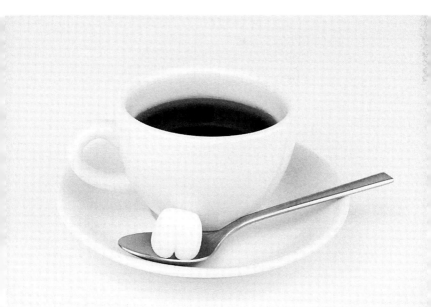

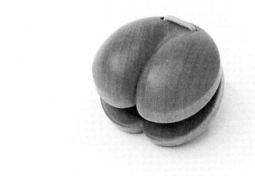

**캐스터네츠**

엉덩이를 두드리면 메마른 소리가 난다. 탱탱하게 부풀려진 면의 엉덩이가 좋은 소리를 낼 것 같은 느낌이 든다. 작은 캐스터네츠는 체벌로서 엉덩이를 두드린다는 의미를 유머스럽게 표현하고 있다.

## 성냥

엉덩이 모양의 작은 성냥은 그 아담함에서 정겨움을 느끼게 해준다. '엉덩이가 불 타는' 것은 그야말로 이런 것에 대해 말해주는 것이다.

# 먹어서 벗겨내는 | Revelation by Eating

후나비끼 유헤이船引 悠平

강평 • 하라 켄야原 研哉

먹고 마시는 행위란 무엇인가? 벗겨내서 나타나게 하는 행위라고 그 의미를 규정하는 것으로부터 이 연구는 시작된다. 나무 막대에 붙은 아이스크림을 전부 먹어버렸을 때 앞부분이 둥근 평평한 막대만이 남게 된다. 누구나 유년기의 달콤한 기억 속에는 이에 관한 추억이 있기 마련이다. 거기에 '당첨' 마크가 새겨져 있는 아이스크림을 먹으면서 조금씩 나타나기 시작하는 막대에 대한 묘한 설렘을 지녔던 추억이 언제였던가? 베로베로 캔디와 같이 봉이 있는 과자가 몇몇 있기는 했지만, '당첨'이라는 누근거림과 관련된 것은 왠지 막대 아이스크림으로 기억한다. 그저 평평한 막대에 새겨진 '당첨'이라는 글자의 인상이 그 무엇보다 강해서 그럴는지도 모른다.

후나비끼 유헤이는 '먹어서 벗겨내는'이라는 일련의 관점에 대한 홍미를 가지고 지속적으로 그것을 반년 이상 지켜 보아왔

다. 양 모양의 막대가 들어 있는 솜사탕은 '양털'의 맛이 나고, 비행기 모양이 들어 있는 솜사탕은 구름맛이 나는 이유는 무엇일까? 마시면 잠망경이 드러나는 그릇의 경우 어떤 맛의 상상력을 유발시키게 될까? 두 개의 예쁜 다리가 나와 있고, 먹으면 팬티를 입고 있는 하반신이 나타나는 아이스크림은 흥미로우면서도 매우 관능적일 것이다.

'먹어서 벗겨내는'이라는 착상을 적용한다는 것은 기발하고 독특한 측면이 있다. 그런 측면에서 그러한 풍정이 느닷없이 여기에서 상상의 나래를 펼친다는 생각이 들기도 하지만 말이다.

# 먹어치움으로 해서 나타나는

제작의도

이 연구에서는 먹어치움으로써 나타나는 것에 착안하여, 이를 통해 수많은 모습을 부여함으로써 '먹다'와 '나타나는 것들'의 관계를 디자인하였다. 여기에 있는 하나의 아이스캔디를 입 속에 쏙 넣어본다. 또 한 번…… 결국 다 먹고 나서 남은 봉은 버려지고, 지금도 어딘가에서 일어나고 있는 일일는지도 모른다. 이는 넘쳐나는 일상의 한 단면이다. 그렇다면 알몸과 어떠한 연관성을 갖는지에 대해 생각할 수도 있다. 그렇다면 만일 아이스크림이 사람에게 있어서는 의복이고, 먹는 행위가 벗겨지는 행위라고 한다면 그것을 알몸이 되는 행위라고 말할 수 있지 않을까? 즉 몸체에 붙어 있는 아이스크림을 먹음으로써 옷을 벗겨내는 행위가 될 것이고 이로써 봉이 드러난다는 점에서 결국 알몸이 되는 것으로 생각할 수 있다. 그것은 먹는 것과 먹는 것에 도움을 주는 도구적 관계를 사람으로 대치시킨 것이고, 아이스캔디 외에도 솜사탕을 먹은 후에 남는 나무 봉이나 스프를 마셔버린 뒤에 나타나는 그릇 안에서도 이와 같은 의미로 이야기할 수가 있다. 그렇게 말한다고 할지라도 그것은 그저 생각일 뿐이고, 일반적으로 아이스캔디를 먹으면서 알몸으로 느끼는 사람

은 없을 것이다.

거기에서 대상물을 전혀 다른 무엇인가로 설정해 놓고, 다 먹고 난 뒤에는 잎이 떨어진 나무가 되게 하고, 또한 스커트를 만들어 속에서 여성의 다리가 드러나게 하는 방식으로, 별다를 것이 없는 것으로부터 의외의 형태가 되도록 만드는 방식이다. 그것들은 자연스럽게 '벗겨지는' 것과 같은 이미지를 도출해 내는 것이 아닐까? 그것뿐만 아니라 나무에서는 마치 자신이 나뭇잎을 먹는 거인으로 느끼도록 만들거나, 아이스캔디의 경우 다리를 빨고 있는 것 같아서 어딘가 부끄러움을 느끼게 하여 조금씩 먹는 가운데 그것이 벗겨지고 있음을 느낄 때, 지금까지와는 전혀 다른 이미지가 그곳에서 생겨나게 되는 것이다.

먹는 것으로 인해 벗겨낸다는 행위 그리고 그 행위로부터 생겨나는 뜻밖의 이미지로부터 '알몸'의 리얼리티를 느낄 수 있는 것은 아닐지.

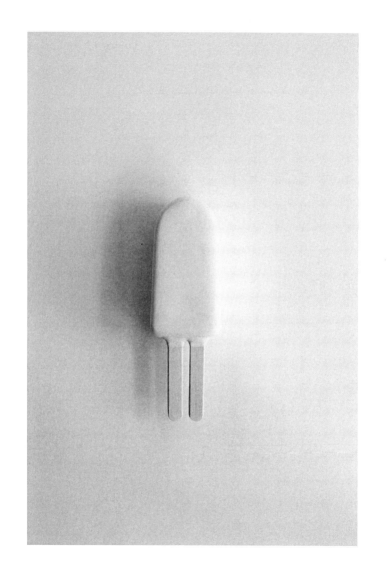

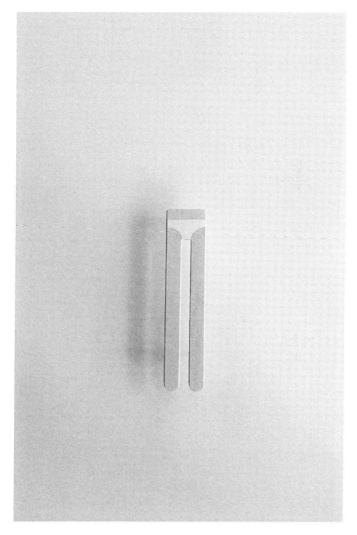

**아이스캔디 / 스커트**

먹는 가운데 속에서 드러나는 순백의 팬티. 단순한 아이스캔디인데 그것을 알게 되는
순간부터 먹는다는 것이 어딘지 모르게 창피한 기분이 들게 만든다.

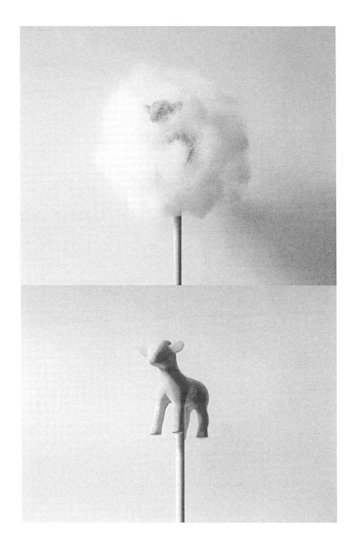

**실크과자(솜사탕) / 양**

양털을 모두 벗긴 후, 그 속에서 나타나는 작은 양 한 마리. 발가벗겨졌어도 이 양은
당당한 모습을 하고 있다.

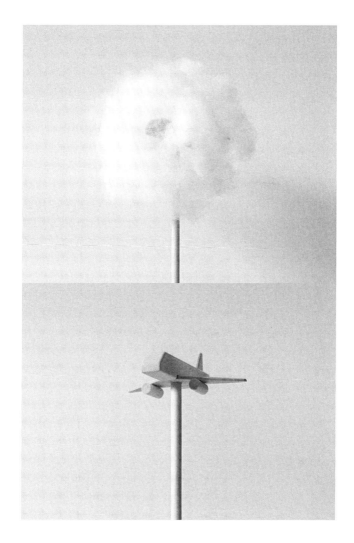

**실크과자(솜사탕) / 비행기**

하얗게 뭉실뭉실 떠 있는 것이 마치 구름과 같다.
그 구름을 다 먹어버리고 나면 비행기가 나는 것과 같이 보인다.

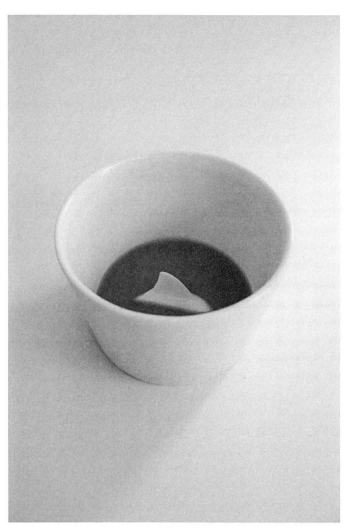

**스프 그릇 / 상어**

그릇에 담긴 스프의 수면은 어쩌면 작은 바다인지도 모른다. 스푼으로 떠내면 떠낼수록 그 수위는 낮아지고 바닥에 숨어 있던 것이 얼굴을 내밀기 시작한다.

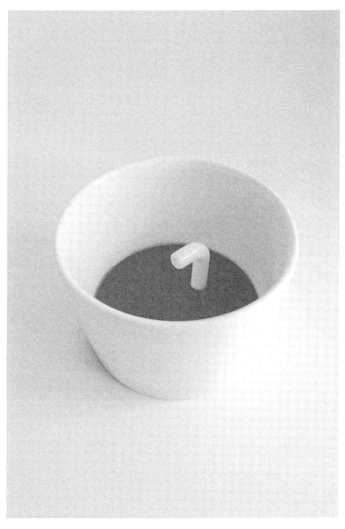

스프 그릇 / 잠망경

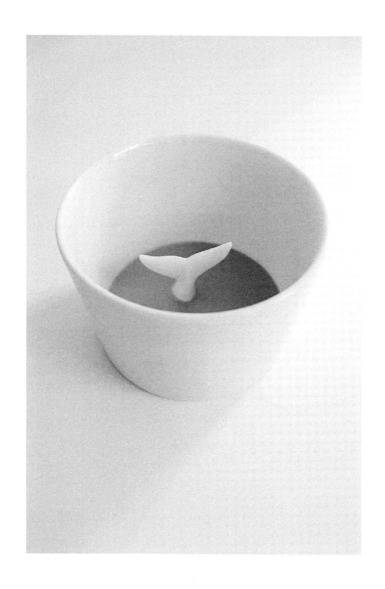

스프 그릇 / 고래

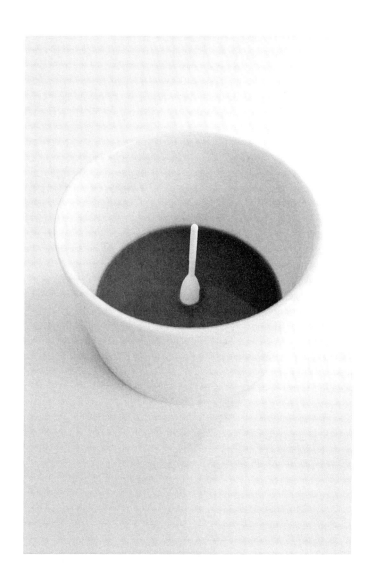

스프 그릇 / 부표

# 알몸의 지구 | The Naked Earth

## 고바야시 츠브라 小林 つぶら

강평 • 하라 켄야 原 研哉

고바야시 츠브라는 지표의 기복起伏을 입체적으로 재현한 미세하고 정밀한 대상을 만들고 그것을 '알몸의 지구'라고 칭하였다.

우리들은 세계지도를 머릿속에 기억하고 있는데 그것은 분명히 해면으로부터 노출된 육지로서의 지형을 기본으로 한 이미지이다. 즉 해수면 아래의 형상을 염두에 두지 않은 채 고정관념에 따라 해안선으로 연결되는 육지의 능선으로만 우리에게 비춰진 '지구'라는 리얼리티로서 인식된 것이다.

고바야시 츠브라의 연구는 그런 '지구의 이미지'에서 바다로 덮인 것을 벗겨버린다는 착상으로부터 시작한다. 바다를 벗겨내고 해안선이라는 '그림'을 벗겨냄으로써 지구는 어떤 모습이 될 수 있을까? 고바야시는 지표의 미세한 돌기에 관한 데이터를 통해 그것을 삼차원으로 절삭하고, 지표의 모형을 제작하는 회

사의 도움을 받아 그야말로 그녀가 생각하는 바다를 벗겨버린 '알몸의 지구'를 구체화시켰다. 그에 따라 구체적으로 드러난 지구는 돌출된 산이라기보다는 해구海溝라는 깊은 구릉의 협곡을 따라 새겨진 미세한 차이의 요철凹凸이 갖는 대상으로 변형된다. 근접촬영으로 그런 기복起伏은 보다 더 입체적인 사진으로 제시되지만, 우리들에게 익숙하다고 할 수 있는 영역마저도 그 사진에서는 파악하기가 어렵다. 장소를 명시한다고 해도 그것을 인식하기까지 상당 시간이 걸리는데, 일단 파악하게 되면 의외로 그 주변 지형이 한눈에 들어온다. 우리가 인식한다고 하는 것은 그만큼 알몸이 되는 것이다.

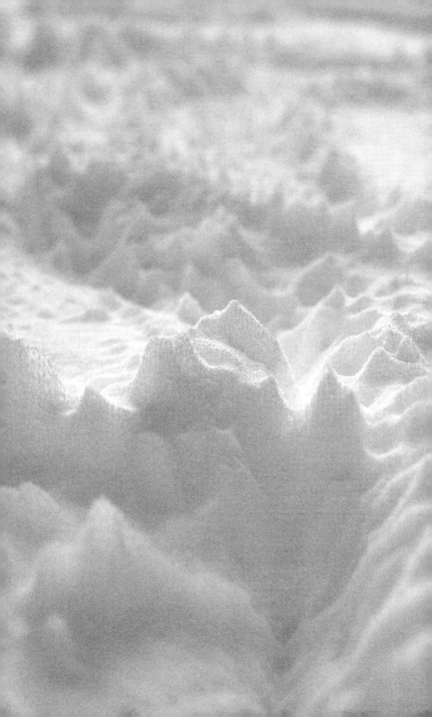

# 물을 벗겨낸 해면을 입힌 세계

제작의도

우리들은 바다라는 '의복'에 싸인 해면 아래의 세계를 배제하고, 단순한 모양의 의복으로부터 노출된 피부(육지)의 특정한 부분만을 보고서 지구를 상상하고 있다. 그런 바다의 의복을 벗겨 봄으로써 지구가 지닌 보다 진정한 모습을 보여줄 수 있는 것은 아닐지. 바다를 벗겨낸 지구는 우리에게 익숙한 모습과는 전혀 다른 양상을 보인다. 모든 지표면이 드러나게 되고, 기복은 심하고 매우 거칠다. 매끄러운 구 형태의 인상과는 거리가 있는 것으로 돌출되고, 솟구치고, 비틀리고, 어떤 격랑이 몰아친 곳인지도 알 수 없는 광경이지만 매우 역동적이다. 거기에 해면이라는 옷을 입혀본다. 그럴 때 그 변화와 함께 해안선이라는 정보와 함께 새로운 세계가 펼쳐진다. 둥근 지구의 피부가 활기찬 모습으로 존재한다. 그런 기복은 지구의 피부가 힘차게 움직여 온 흔적이고, 지구의 살결이기도 하다. 어찌되었건 인간은 해수가 없는 높은 지면에 근거지를 마련하고 그곳에서 다른 수많은 지표면과 적층으로 섞여서 삶을 영위하고 있는 것이다.

우리들이 지도나 지구본에서 보는 지구는 인간이 탐구해온 모든 정보와 인위적인 개념을 내포하고 있다. 지구는 다양한 옷

을 몸에 덮고 있다. 동식물, 토양, 모래, 공기, 물 등 사람이 걸치고 있는 옷은 국경, 방위각, 사회, 거리, 신앙, 시간, 명칭 등과 같은 것들이다. 사람은 그 전형으로 바다를 육지와 더불어서 지구에 대해 인식하고 있다. 그리고 사람의 생명에 대한 인식 역시 지구의 입장에서는 옷에 해당한다. 알몸의 지구에 무엇을 입히고 있는지 상상해보기 바란다. 그것이 어떤 모습으로 나타난다고 할지라도, 우리의 머릿속에 떠오르는 지구의 모습은 그야말로 우리들의 세계이며, 지구의 풍부한 의복인 것이다. 우리는 이 광대한 지구를 얼마나 알고 있는 것일까?

단순한 알몸이 아니라 우리의 세계관이라는 옷을 입고서 알몸의 지구에 대해 탐구하게 된다. '알몸의 지구'를 통해서 아직도 우리들이 모르는 지구의 모습을 느껴주었으면 한다.

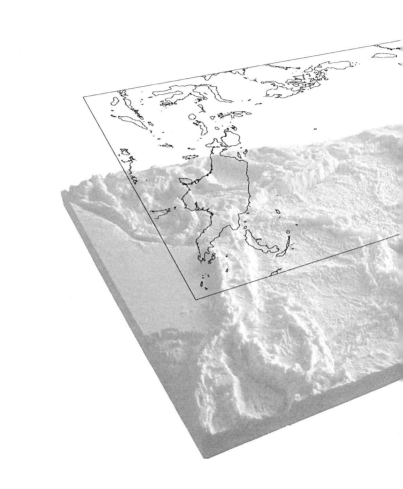

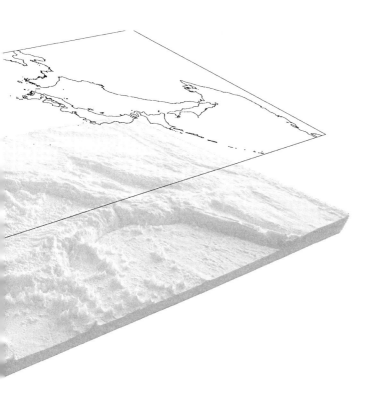

## 알몸의 지구에 옷을 입혀보자

이것은 동아시아 일대의 육지만을 보여주는 입체지도이다. 선으로 보여주고 있는
것은 우리들이 언제나 알고 있던 지구의 해안선이다. 오른쪽은 일본열도이다. 대
륙, 한반도, 대만, 필리핀 등. 그 외곽에 어딘가 모르게 알 수 있었던 것 같지만 몰랐
던 지구의 모습인 것이다. 알몸의 지구를 발견한 것이다. "바닷속이 어떻게 이와 같
이 올록볼록한 것일까?" "비행기는 그런 곳을 날아다녔던 것이다"라고. 하지만 우
리들이 실제로 알고 있는 세계는 알몸의 지구가 감추어진 채로 보일 따름이다. 일
본은 어디인지? 후지 산은? 괌은? 우리들은 알몸의 지구를 통해서 세계라는 옷이 입
혀진 코르셋의 속을 찾아 헤맨다.

지구는 대체, 어떤 세계를 얼마나 입고 있는 것일까. 그렇다면 지구를 알몸으로 해
서 당신이 알고 있는 세계를 입혀보자.

## 알몸의 지구에 바다를 입힌다

해발 -9,000m부터 +4,000m의 등고선을 연속 촬영하여 알몸의 지구에 바다를 탈
착시켜 가상의 것을 파헤쳐 놓은 모습을 영상으로 나타냈다. 지구의 표면에 옷을
입혀 가면 점차 우리들이 볼 수 있는 현재의 지구 모습으로 변화된다.

알몸의 지구 제작에 있어서 그런 방식을 선택한 이유는 지구상 바다의 가장 깊은
곳이라고 하는 마리아나 해구, 필리핀 해구, 이즈, 오가사와라 해구 등의 고저 차이
가 현격한 돌출지형이 함께 모여 있다는 점 때문이다. 고저의 차이에 따라 해중지
형에서의 재미를 충분히 느낄 수 있을 것이다.

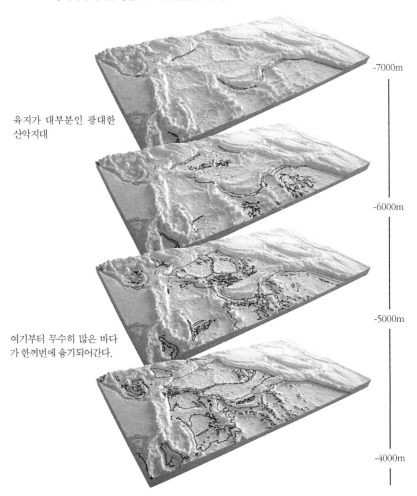

육지가 대부분인 광대한
산악지대

여기부터 무수히 많은 바다
가 한꺼번에 융기되어간다.

-7000m

-6000m

-5000m

-4000m

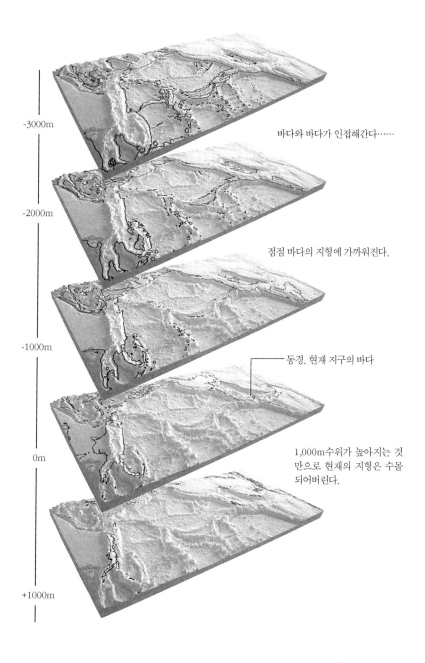

-3000m

바다와 바다가 인접해간다……

-2000m

점점 바다의 지형에 가까워진다.

-1000m

동경. 현재 지구의 바다

0m

1,000m수위가 높아지는 것만으로 현재의 지형은 수몰되어버린다.

+1000m

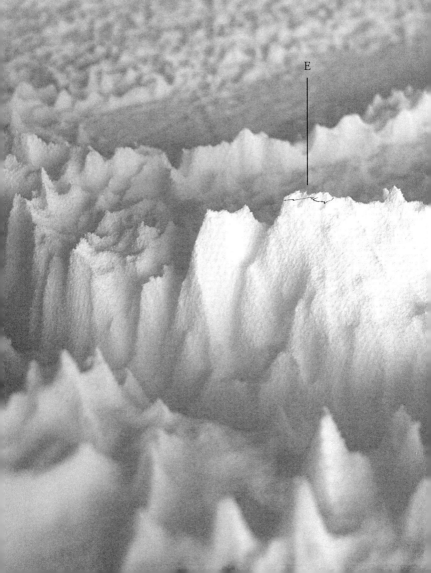

### 태평양 중부 해산海山 군

괌, 사이판 섬 등이 융기되어 동남아시아 제도로 감싸인 태평양의 해저에는 웅대한 산악지대가 펼쳐진다. 초승달 형태가 줄무늬 모양으로 겹겹이 연결되는 형태를 한 마리아나 해구는 -1만 920m로, 지구에서 가장 깊은 곳이다. 바다를 벗겨서 처음으로 볼 수 있는 '지구의 생생한 피부'이다. 근육 상태의 지형은 지진이나 지각변동에 의해서 융기된 암석 덩어리이다.

E

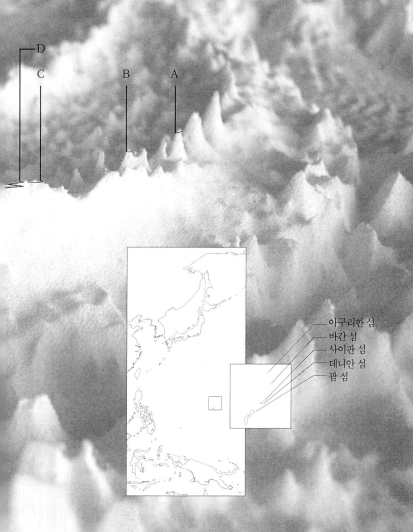

이구리한 섬
바간 섬
사이판 섬
데니안 섬
괌 섬

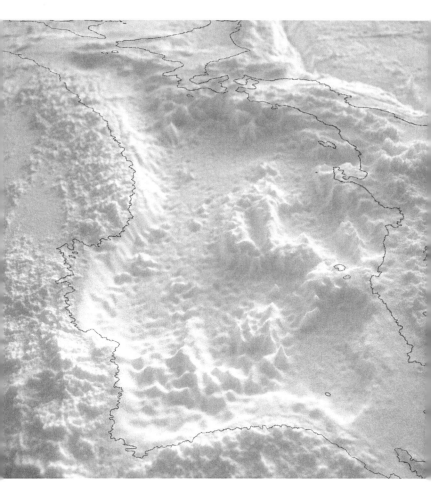

## 일본해*에 잠겨 있는 세 개의 해반海盤

중국 대륙, 한반도 남쪽에서 일본을 바라보고 있는 전망. 일본해의 바닥은 대륙과의 사이의 협곡으로 움푹하다. 그 중심에는 해중산맥이 펼쳐져 있다. 일본해반, 대화해반, 대마해반이다. 일본열도는 그야말로 오른쪽으로 깊은 단층, 일본해구와 이즈도, 오가사와라 해구(-9,780m)로 연결되어 긴 형태를 하고 있다. 작은 섬나라가 얕게 놓여 있는 대해구는 정확하게 지표면의 경계선이기도 해서 일본이 지진대국이라고 불리는 이유가 여기에 있다.

* 본문에 표기된 일본해는 곧 동해를 의미하나, 원전의 작품에 대한 설명에 따라 그대로 인용하여 표기하였다.

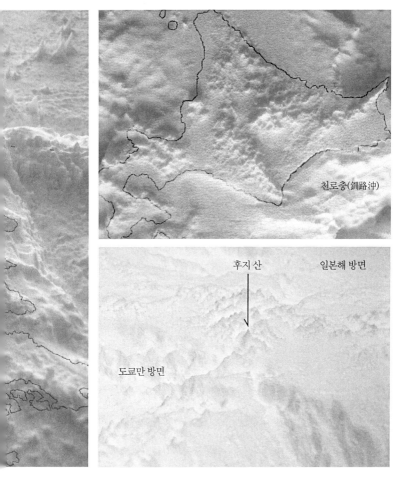

천로충(釧路沖)

후지 산

일본해 방면

도쿄만 방면

上:북해도

　　북해도를 위에서 정면으로 바라본 밝고 누워 있는 영상이다.

　　팔찌모양의 바다는 단층절벽의 일본해구.

下:후지 산(3,776m)

　　도쿄만에서 북서쪽을 바라본 도면, 화살표가 가리키고 있다.

　　뾰족하게 서있는 부분이 후지 산.

# 정보를 벗김 | Undress Information

와따히끼 마사히로綿引 真宏

강평 • 하라 켄야原 研哉

　익숙한 것들 중에 알아차리지 못하는 사이에 축적된 심벌을
와따히끼 마사히로는 탐구하려 한다. 물론 만들어진 심벌은 아
니다. 오랜 접촉 가운데 하나의 심벌로 생겨난 것을 의미한다.
덧붙이자면 심벌로서 기능하고 있음에도 불구하고, 통상 의식
하고 있지 못한 것들을 와따히끼는 적절하게 *끄집어내려는*摘出
것이다. 여기에서 *끄집어낸다고* 언급한 것은 그것이 어떤 구체
적인 작업에 따른 의식이나 사고의 성과라기보다는 직감적인
도출에 따른 방법이라고 생각하기 때문이다. 와따히끼는 정곡
을 찌르는 것과 같이 일상 속에서 심벌로 형성된 이미지의 '핵
심'을 *끄집어내고자* 하는 것이다. 1원짜리 동전에서는 나뭇잎
의 조형을, 신호기로부터는 LED배열 패턴을, 컵라면의 로고에
서는 특징적인 문자의 단면을 각각 도출해 내려 한다. 그것은
도출해 낸 것들의 주변과 남아 있는 여분의 것들을 *끄집어내려*

는 생각에서 비롯된다.

심벌이란 인간이 의도적으로 고안한 것에 한정지을 수는 없다. 마치 수학의 기호에서와 같이 순수하게 의미를 규정함에 있어 그 운용 방식이 명료한 논리에 의한 것만은 아니다. 우리들이 사는 세계는 그러한 논리에 의한 것이 아닌 우연적으로 형성된 수많은 심벌을 통해 그 의미 교환이 이루어지게 되는 것이다. 이와 관련된 하나의 흐름을 이 연구에서 보여주고자 하는 것이다.

# 정보를 벗김으로 해서 드러나는 모습

제작의도

세상의 모든 것은 정보를 포함하기 마련이다. 정보란 정지된 심벌의 결집체라고 할 수 있다. 처음 받아들인 그 어떠한 정보도 그것을 받아들인 시점부터 고정된 상징물로 전환되기 시작한다. 하나의 대상과 자신 사이에 일어나는 정보의 교환을 커뮤니케이션이라고 할 수 있는데, 그러한 커뮤니케이션을 원활하게 하기 위해 정보를 고정시켜 변화하지 않는 상징물로 전환시키거나 그것을 대상에 적용하는 과정은 필수불가결한 것으로, 그것은 우리가 생득적生得的이고 본능적으로 갖는 능력 가운데 하나이다. 하지만 역으로 그러한 측면이 대상물의 이해에 방해가 되는 경우도 있다. 한 사례로, 1원짜리 동전은 알루미늄으로 이루어진 직경 2cm, 두께 1.5mm, 표면에는 1이라는 숫자가 적혀 있는 물질이라는 것 외에 다른 것은 없다. 하지만 우리가 커뮤니케이션하는 1원짜리 동전의 정보 대부분은 1원이라는 값이나 그런 가치를 갖는 심벌에 의해 만들어진다는 점에서, 1원짜리 동전은 그와 같이 수많은 정보가 내재된 상태의 대상이라고 말할 수 있다. 그렇게 보았을 때, 우리가 단순히 물질로서의 1원짜리 동전으로 커뮤니케이션을 한다는 것은 불가능하다. 일

상 속에서 1원짜리 동전에 새겨진 무늬를 놓고 지나치게 비약하는 사람은 드물다.

　이 연구에서는 마치 1원짜리 동전과 같이 우리 주위에서 통상 의식되지 않는 것에서 조형에 대한 착상을 도출하는 방식을 취했다. 그 조형이 커뮤니케이션에 있어 반드시 요구되는 것인지의 여부는 그렇게 문제가 되지 않는다. 현실적으로 특정 대상에 어떤 정보를 부여하고 나면 우리의 기억이 사라지지 않는 한 부여된 정보를 매개로 한 것 외에 그것을 확인하는 것은 불가능하다. 하지만 그래픽을 사용하여 대상에 대해 여러 측면에서 정보를 배제시키는 방식을 통해 인위적으로 해당 정보를 벗겨낼 수가 있다. 그리고 거기에 나타난 조형이 매력적인 것으로 의식되었다고 한다면 그때야말로 그 대상물에 부여된 일체의 정보를 벗은 순간이고, 이러한 상태를 알몸이라고 생각한다.

### 신호등(적신호)

신호등은 색과 형태만으로 교통규칙에 대한 정보를 정확하게 전달하기 때문에, 우리는 단순히 빨간색의 원으로만 생각하기 쉽고 그러한 형태로 기억하고 있다. 하지만 실제로는 LED로 집적되어 있는 것이다.

**대나무 자**

잣대의 용도는 길이를 표시하는 것이다. 하지만 많은 사람들이 사용하고 있는 대나무 자에 대한 정보는 10cm 간격으로 새겨놓은 마크라고 생각한다.

**티슈 상자**
이런 형태만으로도 티슈 상자라고 짐작할 수 있는 것은 그 기능에 따라 만들어진
독자적인 모양이기에 티슈상자라는 심벌로서 기억하는 것이다.

**카세트 테입의 케이스**

특징적인 플라스틱의 질감이나 개폐를 위한 형상이라는 요소 외에도, 상징적 형
태를 통해 케이스를 인식하고 있다는 점을 알 수 있다.

**커터 칼**

커터 칼에는 색상, 형태나 칼날의 모양이 다른 다양한 종류가 있지만, 그러한 차이점을 배제시키고 커터 칼의 칼날만을 생각할 수 있는 최소한의 형태를 찾아내는 것으로서 또 하나의 상징적인 모양을 도출해 낼 수 있다.

### 캠퍼스 노트

간격을 나타내는 선은 그 기능성 외에 캠퍼스 노트의 심벌로서 기억되고 있다.
그 때문에 그러한 요소만으로도 캠퍼스 노트라는 인식이 가능하다.

### 전자레인지

전자레인지가 갖고 있는 공통적인 요소를 찾는다. 그것은 레인지 안쪽에서 볼 수
있는 모양으로서 우리는 그러한 형태가 있다는 것을 이미 알고 있다.

## 컵라면

문자를 읽는다는 것은 형태를 읽는 것이다. CUP NOODLE이라고 끝까지 읽지 않아도 그것이 컵라면의 문자라는 것을 알 수 있는 것은 우리가 평상시 문자를 읽음과 동시에 형태를 기억하고 있다는 하나의 근거가 된다.

## 수동 믹서

도자기의 소재감이나 입체감이라 할 수 있는 사발의 요소를 제거함으로서 본래 사발에 새겨져 있던 조각 선들의 모양만을 볼 수가 있다.

## 껌

껌이라고 인식할 수 있는 최소한의 요소를 찾는다. 우리들은 평상시 포장의 차이점을 보고 있지만 실은 그와 동시에 껌의 공통점(심벌)도 찾는 것이라고 말할 수 있다.

## 수도꼭지

학교에서 물을 마시려고 하면 위로 향하고 있는 수도꼭지를 자주 볼 수 있다. 체육이나 부서 활동 후에 볼 수 있었던 형상으로서 희미하게 우리의 기억 속에 남아 있는 것은 아닐까?

# 에피로그 Epilogue

전시풍경 / 2008 디그리 쇼

2008년도 하라 세미나의 1년

2008년도 무사시노 미술대학 기초디자인 학과
하라 켄야 세미나 멤버 소개

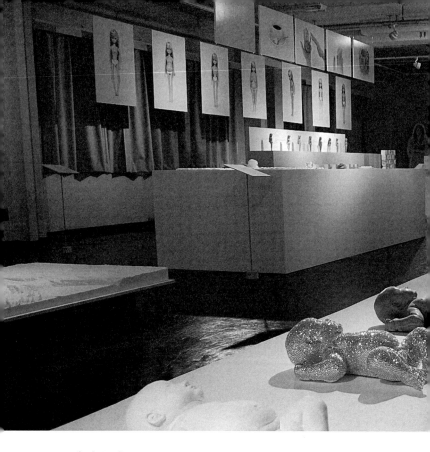

전시풍경

2008 디그리 쇼2008 Degree Show

무사시노 미술대학 졸업·수료 제작 전 | 2009년 1월 23일~26일

전시장 : 무사시노 미술대학 무사시노 아트 유니버시티

2008년도 하라 켄야 세미나의 졸업·수료 제작전은 공동연구의 테마에 따른 공간
연출에 심혈을 기울였다. '알몸'이라는 테마를 염두에 두고 전시장도 패널 등으로

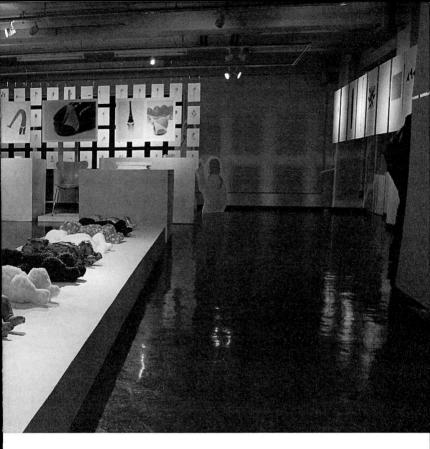

꾸미지 않고 일상 교실의 벽, 바닥을 그대로 둔 채 세미나생 전원이 합심하여 청소를 깨끗히 마쳤다.

늘 사용하여 겉이 더럽혀진 바닥을 깨끗하게 닦아내니 작품을 올려놓은 도색한 전시대는, 검은색을 되찾아 바닥은 번쩍번쩍 빛나고, 뜻밖의 착각이 들 정도의 교실이 되었다. 이런 곳에서 '알몸'을 느끼게 되는지도 모르겠다.

# 2008년도 하라 세미나의 1년
## One Year of Kenya Hara Seminar

### 4월

10호관 415교실, 14인의 학생과 하라 교수가 모임. 사전에 제출된 간이 포트폴리오를 보면서 자기소개 후 이어서 테마를 정함. 관심 있는 주제를 5개씩 종이에 써서 붙여가며 키워드를 찾아내기 시작함.

1학년부터 하라 교수에게 수업을 받아 온 학생이 대부분이지만, 이렇게 가까이에서 교수와 이야기하는 것은 처음으로 모두가 긴장한 상태에서 마감함.

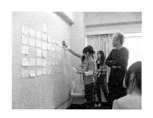

### 5월

2008년의 테마는 '알몸'으로 결정. '이것은 알몸이다'라는 제목을 정함. '알몸'이라는 것이 테마인 만큼, 곧바로 토론이 오감. 그때부터 부끄럽다고 하는 감각이 마비되어감.

### 6월

교수의 50세 생신을 축하함. 케이크를 먹으면서 '알몸'에 대해 토론함.

그 밖의 세미나 발표를 듣고서 자극을 받음. 여전히 알몸에 대해 탐구함.

### 7월

개강 후부터 구체적으로 아이디어를 가져오기 시작함. 매주 어딘가에 숨어 있는 새로운 아이디어를 가져오는 학생이 있는가 하면, 하나의 아이디어를 집중적으로 탐구하는 학생, 빈손으로 와서 자신의 생각만을 강하게 주장하는 학생 등 다양한 모습들이 보임.

기초디자인학과 사상 처음으로 운동회를 개최하였음. 세미나 대항인 만큼 하라 교수로부터 "반드시 이겨야 된다, 또한 나는 수영이 특기이다"라고 응원의 메일을 받음.

### 8월

연례행사로 세미나 합숙에 들어감. 나가노 현의 노자와 온천에서 2박 3일, '알몸'과의 만남을 가짐. 온천가는 Ex-formation 알몸의 힌트가 어느 곳보다 많은 곳임.

첫날 밤, 숙소에 프로젝터를 지참하여 각각의 경과보고와 프레젠테이션을 함. 다음 날, 고원산책과 노자와 온천 명물 '외탕外湯'을 즐기고 난 후, 하라 교수를 포함하여 대연회를 가짐. 술이 매우 세다는 소문의 하라 교

수가 술에 곯아떨어짐. 즐거운 기억으로 간직하기로 함.

## 9월

합숙한 덕분에 세미나의 분위기가 고조됨. 교수와 학생을 넘어 모두가 의견을 격의 없이 교환함. 세미나 참석자 모두 기탄없이 의견을 교환하는 상황이 됨. 교수와의 거리 또한 좁혀짐. 각각의 테마가 점점 구체적으로 잡혀지기 시작함.

## 10월

하라 교수 10년 만의 개인전 '白'에 세미나생 전원 갔다옴. 교수의 전시에서 자극을 받고, 졸업전을 향한 움직임이 바빠지기 시작함.

## 11월

나날이 수업의 발표 내용이 구체화되기 시작함.
학생들끼리도 작품을 서로 보여주며 의견교환이 왕성하게 이루어짐.

## 12월

자신의 작품뿐만 아니라 전시회장의 일이나 졸업제작전 전체에 대해서도 촉박한 상황이 됨. 제출이 일단락되었을 무렵, 전시회장용 책자 제작에 들어감.

## 1월

정월에 관계없이 제작을 계속하고 작품을 마무리함. 올해 하라 세미나 전시에서는 단보르 패널이나 디자인 책상도 사용하지 않음.
전시대를 만들고 난 후 패널은 모두 걸어 내림. 준비시간은 오전 9시부터 저녁 11시 넘어서까지 이어지고 전시대 만들기를 계속함. 세미나생 모두가 서로 도우면서 진행하는 전시 작업은 이번 일 년 중에 가장 즐거운 시간이었음.

2009년 1월 23일(금)~26일(월).
2008년도 하라 켄야原 研哉 세미나의 졸업·수료제작전 개최.

# 2008년도 무사시노 미술대학 기초디자인 학과 하라 켄야原 研哉 세미나 멤버 소개

原 研哉

Material + Baby / Material and Naked
이이다까 겐토(飯高 健人)+마에지마 준야(前島 淳也)

나체의 인형 / Complex Dolls
엔도 가에데(遠藤 楓)

나체의 소녀만화 / Naked Comic
요꼬쿠라 이쯔미(横倉 いつみ)+요꼬야마 게이꼬(横山 惠子)

팬티 프로젝트 / Pants Project
무라카미 사치에(村上 幸江)

'완성'을 벗기다 / Undress "Completion"
다까야나기 에리꼬(高柳 絵莉子)

알몸의 알몸 / Naked Nude
아끼야 나오(秋谷 七緒)

알몸의 색상 / Naked Color
도야마 아이(遠山 藍)

엉덩이 / The Buttocks
후지가와 코다(藤川 幸太)+후나기 아야(船木 綾)

먹어서 벗겨내는 / Revelation by Eating
후나비끼 유헤이(船引 悠平)

알몸의 지구 / The Naked Earth
고바야시 츠브라(小林 つぶら)

정보를 벗김 / Undress Information
와따하끼 마사히로(綿引 真宏)

## 감사의 글

　우리들은 'Ex-formation 하다까はたか'의 졸업·수료제작전시와 서적 출판에 있어서, 많은 분들의 협력에 힘입어 큰 도움으로 이 책을 만들 수가 있었습니다. 언제나 옆에서 지켜봐 준 무사시노 미술대학의 모든 분들과 바쁘신 가운데도 정성으로 응해주신 현장의 모든 분들이 힘써주신 덕분으로 달성할 수 있었던 1년간이었습니다.

　부족한 저희들에게 온정으로 함께해주시고 지도해주심에 마음 깊이 감사드립니다.

　대단히 고맙습니다.

2009년 11월

하라 켄야 세미나 일동

조형예술에 대한 나의 인식을 근본적으로 바꾼 두 번의 기회가 있었다. 동경예술대학 유학 시절 조형예술에 대한 배움을 통해 이루어진 사고의 전환이 그 하나라고 한다면, 다른 하나는 금번 하라 켄야 교수의 '알몸 엑스포메이션Ex-formation'을 번역하면서 이루어졌다. 처음 전환은 교육받는 과정에서 이루어진 것이라고 한다면, 두 번째 전환은 조형예술에 대한 나의 근본적인 반성과 관련이 있다.

무언가를 안다고 하는 것은 우리의 감각—지각을 통해 확보된 자료sense-data만은 아닐 것이다. 말하자면, 우리가 익숙하게 안다고 생각하는 사물에 대해 '판단정지判斷停止'한 후, 있는 그대로의 대상을 순수하게 받아들이는 것으로부터 그 사물의 본질을 파악하거나 혹은 지금까지 인식하지 못했던 측면을 새롭게 파악해 내는 것이 앎의 본질을 이루는 것은 아닐지. 하라 켄야 교수의 '알몸'이라는 테마에 대한 접근법도 결국 이와 같은 방법론에 따른 것이라고 생각된다.

하라 켄야 교수가 지적했듯이 "엑스포메이션Ex-formation이

란 어떤 대상물에 대해서 설명하거나 알리는 것이 아니라 '얼마나 모르는지에 대한 것을 알게 하는' 것에 대한 소통의 방법"이라는 맥락으로 이해할 수 있다. 그렇다면 우리가 틀림없이 알고 있다고 생각하는 것을 그 근원으로 되돌려 그것을 처음 접하는 것과 같이 신선하고도 새롭게 재음미하려는 실험인 것이다.

이러한 방법론을 '알몸'에 적용해 본다면 그 본질을 다시금 인식하게 되는 것은 물론 그동안 알지 못했던 측면을 서서히 파악해 낼 수 있는 기반이 마련된다. 단순히 '알몸'이지만, 그 자체만으로 '알몸'은 미지화되고 신성함, 장엄함이 나타나기 시작하면서 '인간 자체'로 표상表象되는 것이다.

이 책은 조형예술 및 미술의 기초에 해당하는 책이다. 미술을 공부하고자 하는 중고교생은 물론 조형예술 및 미술 전공자들, 대학원생, 나아가 일반인들에게도 예술에서의 상상력을 자극하는 데 크게 도움을 줄 수 있을 것으로 기대한다. 특히 미술을 전공하는 대학생들에게 미술 세계가 갖는 깊이와 폭을 느끼게 해 줄 수 있을 것이다. 본문에 나오는 내용도 그렇지만 사진의 경우 그동안 접하지 못한 것이 대부분일 것이다. 이를 통해 새로운 세계로 안내해 주는 것만으로도 이 책은 그 역할을 충분히 할 수 있으리라 생각한다.

번역을 한다는 것은 거의 창작에 가깝다. 의미를 하나하나 파악해 내는 것은 물론 그렇게 파악된 내용을 역자의 관점에서

이해하고, 또 다시 판단이 수행되어야 하기 때문이다. 자신이 이해하지 못한 것을 남에게 이해시킨다는 것이 불가능하다는 측면에서, 독자를 이해시킬 수 있도록 글을 또 다시 가다듬어야 한다. 번역하는 과정에서 많은 오류가 있을 것으로 판단된다. 물론 이 점이 역자에게는 채찍질로 다가올 것이다. 하지만 이러한 채찍질이 두려웠다면 애초에 번역할 엄두도 못 냈을 것이다. 이 점에서 독자의 채찍질을 받을 각오가 되어 있다.

작은 결실이지만 이 번역서가 세상에 나올 수 있도록 한 것은 내 개인만의 노력은 결코 아니다. 학부과정에서부터 지금에 이르기까지 부족한 나를 끝까지 이끌어주시고 도와주신 은사님들이 계셨기에 가능했을 것이다. 이 번역서가 그분들에게 누가 되지 않았으면 하는 바람이다.

끝으로 어려운 출판 현실에도 불구하고 예술 기초서적에 대한 필요성을 공감하고, 이 책이 출간될 수 있도록 적극적으로 도와준 도서출판 어문학사 윤석전 대표님께 진심으로 감사드린다.

참고문헌

'디자인의 해부3 タカラ・リカちゃん'/斉藤 卓 著/ 미술출판사/2002

"World Atlas of the Oceans"/Dave Monahan 著/Firefly Books/2001

참고 사이트

"Google Earth" ⓒ2009 Google

"Earth Browser" http://www.earthbrowser.com/

# 지은이

## 하라 켄야 / Kenya Hara

1958년생. 그래픽디자이너. 일본디자인센터 대표. 무사시노 미술대학 교수. 디자인의 영역을 넓혀 연관된 커뮤니케이션 프로젝트에 참여. 나가노 올림픽 개회 및 폐회식 프로그램 진행, 2005년 아이찌 만국박람회 프로모션, 무인양품의 광고 캠페인, AGF, JT, KENZO 등 상품디자인 디렉션, 전람회 'REDESIGN' 'HAPTIC' 'SENSEWARE'의 기획 등 다방면으로 활약. 저서로 디자인의 분야에서는 강담사출판문화상, 원홍상, 일본문화디자인상 그 밖에 다수 수상. 저서 '디자인의 디자인'(암파서점/산토리-학예상 수상), '왜 디자인인가'(평범사/하라 켄야 외 공저) 외 다수.

## 하라 켄야 세미나 / Kenya Hara Seminar

무사시노 미술대학 기초디자인학과 소속의 4년생부터 구성. 매년 전원이 테마를 정하여 공동연구를 수행. 지금까지 '四萬十川'(2004년도), 'RESORT'(2005년도), '皴'(2006년도), '식물'(2007년도)을 발표했고, 각각 중앙공론신사 및 평범사를 통해 출간. '하다까-알몸'은 2008년도의 공동연구 테마로서 하라 교수가 14인의 학생과 함께 연구 수행.

하라 켄야原 研哉, 아끼야 나오秋谷 七緖, 이이다까 겐토飯高 健人, 엔도 가에데遠藤 楓, 고바야시 츠브라小林 つぶら, 다까야나기 에리꼬高柳 絵莉子, 도야마 아이遠山 藍, 후지가와 코다藤川 幸太, 후나기 아야船木 綾, 후나비끼 유헤이船引 悠平, 마에지마 준야前島 淳也, 무라카미 사치에村上 幸江, 요꼬쿠라 이쯔미橫倉 いつみ, 요꼬야마 게이꼬橫山 恵子, 와따히끼 마사히로綿引 真宏.

옮긴이

**김장용**金將龍(Kim Jang-Ryong)

　　1958년생. 동경예술대학 도예전공 석사

　　제1회 개인전 동경 Bisou Gallery 1990

　　제2회 개인전 동경 Bisou Gallery 1990

　　제3회 개인전 서울 공예문화진흥원 2002

　　제4회 개인전 동경 주일한국대사관 한국문화원 2003

　　제5회 개인전 서울 PICI 갤러리 2003

　　제6회 개인전 서울 갤러리 틈새 2005

　　제7회 개인전 평택호 미술관 2007

　　제8회 개인전 갤러리 이앙 2008

　　제9회 개인전 코엑스 2009

　　제10회 개인전 공주임립미술관 2009

　　현대 한일도예전 초대전 그룹전시 외 다수

　　중앙대·동경예술대학 학술교류 심포지엄 개최

중앙대학교 예술대학 공예학과 도예전공 교수이자, 현재 한국공예가
협회, 한국미술협회, 한국현대도예가회, 경기디자인협회, 한국조형디
자인학회, 한국도자학회, 국제 도예교육교류학회(ISCAEE)의 회원으
로 활동 중이다.

E-mail : jang-ryong@hanmail.net

Naked Ex-formation

# 알몸 엑스포메이션

**초판 1쇄 발행일** 2010년 9월 13일

**지은이** 하라 켄야原 研哉+무사시노 미술대학 하라 켄야 세미나
**옮긴이** 김장용
**펴낸이** 박영희
**편집** 이은혜, 이선희, 김미선
**표지** 이선희
**책임편집** 강지영
**펴낸곳** 도서출판 어문학사
　　　　132-891 서울특별시 도봉구 쌍문동 525-13
　　　　전화: 02-998-0094 / 팩스: 02-998-2268
　　　　홈페이지: www.amhbook.com
　　　　e-mail: am@amhbook.com
　　　　등록: 2004년 4월 6일 제7-276호

ISBN  978-89-6184-127-6  93600
정가 18,000원

인 지 는
저 자 와 의
합 의 하 에
생 략 함

※잘못 만들어진 책은 교환해 드립니다

이 도서의 국립중앙도서관 출판시도서목록(CIP)은 e-CIP홈페이지(http://www.nl.go.kr/ecip)에서
이용하실 수 있습니다. (CIP제어번호 : CIP2010003244)